여름의 피부

Flesh of Summer

여름의 피부
Flesh of Summer

이현아 지음

푸른숲

가장 깊은 것은 피부다.

폴 발레리

추천사

내가 그림처럼 기억하는 것 중 하나는 이현아의 뒷모습이다. 그는 필요 이상으로 말하거나 움직이지 않는 채로 사람들 사이에서 일하고 있었다. 신중과 고요가 익숙해 보였다. 아름답게 그늘진 그 모습이 좋아서 한참을 바라봤다. 내가 홀린 듯 바라봤던 뒷면을 이현아 자신은 보지 못한다. 그는 자기 앞쪽에 시선을 빼앗기며 영원 같은 하루와 찰나 같은 한 계절을 보낸다. 이 책은 그를 사로잡은 이미지에 관한 이야기다. 이현아의 뒷면을 왜 잊을 수 없었는지 이제는 안다. 그가 보는 사람이기 때문이다. 너무나 탁월한, 보는 사람이기 때문이다. 내 글은 응시하는 사람을 응시하면서 쓰이곤 한다. 응시와 단둘이 남을 자신이 없어서다. 그러나 이현아는 거의 매번 응시와 단둘이 남는다. 그림의 과거와 미래를, 안쪽과 바깥쪽을, 욕망과 상실을 기민하게 감지한다. 감지한 뒤에는 써 내려간다. 삶에 대한 응시이기도 한 그 문장들은 서늘하게 비옥하다. 그가 성공적으로 침잠한 결과다. 그처럼 깊이 들어가볼 수 있기를, 쓰면서 가라앉을 수 있기를, 호수의 밑바닥 같은 삶

의 아래쪽에서도 그가 해낸 것처럼 사치스럽고 평온하고 쾌락적일 수 있기를, 나는 소망한다.

이슬아(작가, 헤엄 출판사 대표)

이 책은 푸른 그림을 쫓고 있지만, 나는 푸름을 통해 자신을 말하려는 작가를 쫓게 된다. 어디선가 본 듯한 그림과 처음 보는 그림. 나는 이 책이 말하는 방식대로 작은 카페에서 빛을 바라보는 사람이 되어 보기도, 넓은 전시장에서 한 작품만을 긴 시간 바라보고 있는 사람이 되어 보기도 한다. 우리는 언제 무언가를 그렇게 길게 바라봤을까.

나 같아서, 너무 나 같지 않아서 몇 번씩 읽어보는 문장들은 몇 가지 질문들을 떠올리게 하지만 이내 펜을 놓는다. 그리고는 그저 내게 남은 아름답고 푸른 기억들에 대해 생각해 본다.

노을, 저무는 붉음을 쫓던 사람들과 함께 사라지는 긴 그림자. 그 뒤, 모든 경계가 불명확해지며 다가오는 짙은 푸름. 그 순간들은 이 책처럼 진하지 않지만 아무렴 어떤가. 책을 덮은 후 밀려드는 색을 기억하며 잠들 수 있으니.

이와(영화감독)

진흙탕에 빠진 듯한 날이었다. 무엇 하나 새로 마음에 담지 못할 것 같은 날 공교롭게 이현아 작가의 첫 책을 읽었다. '나는 늘 글을 쓰고 싶

었다.' 서문의 첫 문장이 조용히 옆에 앉았다. 기묘하게 비틀린 푸른 그림들이 나를 쳐다봤다. 그의 목소리가 손을 낚아채 어딘가로 이끌 었다. 이상한 공간이었다. 서늘한 심해 한가운데에서 펄펄 끓는 새빨 간 핏물. 마지막 문장에 도착했을 때 나는 울고 있었고, 마음속에는 새 롭게 무언가를 받아들일 수 있는 투명한 공간이 생겼다.

이현아 작가 글에는 '도망'이라는 단어가 자주 나온다. 책을 읽기 전이라면 현실을 회피하기 위해 자취를 감추는 자폐적 이미지를 떠올 릴 수 있다. 하지만 그의 도망은 보폭을 조금 뒤로 물리는 일이다. 그 림을 경유해 미처 소화하지 못한 현실의 비밀스러운 얼굴을 끝끝내 대면하는 일이다. 겉보기에는 미동이 없지만, 속에서는 격렬한 지진 이 일어난다. 대상과 나 사이에 거리가 없다면 우리는 그것을 제대로 이해할 수 없다. 무언가를 제대로 바라보는 사람들은 언제나 조금씩 물러나 있다. 이현아 작가의 푸른 공간을 사랑한다.

최혜진(《우리 각자의 미술관》 저자)

목차

4장 고독

비밀과 은둔과 침잠의 색

써 내려간다는 것

나는 늘 글을 쓰고 싶었다. 제대로 된 글을. 또 좋은 글을. 그러나 쓰고 싶은 글은 없었다. 잡지사에서 몇 년을 고군분투하고 퇴사할 때쯤, 막연히 그림에 대한 글을 쓰고 싶다고 생각했을 뿐이다.

그 후로도 오랫동안 이렇게 묻는 사람들 앞에서 머뭇거렸다. "어떤 글이 쓰고 싶어요?" "그래서 무슨 이야기를 하고 싶은 건데요?" 매번 다른 대답을 했던 것 같고, 지금은 기억도 잘 나지 않는다. 질문을 던졌던 순진한 얼굴에 명쾌한 표정이 떠오르는 일은 없었다. 어쩌면 당연하다. 나는 나에게도 설명할 줄 몰랐으니까. 다만 그림이 지겨워지지도, 싫어지지도 않을 거라는 건 알아서 내 방식대로 그 주변을 맴돌았다.

그러다 시작한 일 중 하나가 그림일기였다. 그림을 보고 글을 쓰는 일은 잡지사를 퇴사할 무렵부터 해왔지만 이번에는 좀 달랐다. 널찍하고 두툼한 노트 한 권을 산 것이다. 그림을 골라 인쇄하고, 가위로 오려, 왼쪽 페이지에 딱풀로 붙였다. 공간을 채우듯 그림을 배열한 후에는 오른쪽 페이지에 흐르는 대로 생각을 적었다. 일기와는 다른 종류의 고백이 두서없이 그곳에 쌓였다.

노트를 반절쯤 채우니 그것들이 되려 말을 걸어왔다. 나를 낚아챈 그림 속에는 공통된 색이 있었다. 그것은 구체적인 이름을 붙일 수 있는 하나의 색이라기보다는 '푸른 기운'에 가까운 어떤 것이었다.

실제로 푸름은 손안에 쥘 수 없는 색이다. 다만 시선을 멀리, 그리고 높이 가져가면 어디에서나 볼 수 있다. 멀리 있는 산, 거리와 깊이를 가늠할 수 없는 하늘과 바다, 그 너머의 수평선과 지평선. 그곳에 펼쳐진 푸름은 우리가 다가갈수록 뒤로 물러난다. 투명하게 사라진다. 푸름은 여기와 거기의 사이에, 그 거리 속에 존재하며, 바라보고 가까워지려는 시도 속에서만 유효하다.

이런 이유로 나는 그림을 본 후 자주 눈을 감았고, 푸름은 오

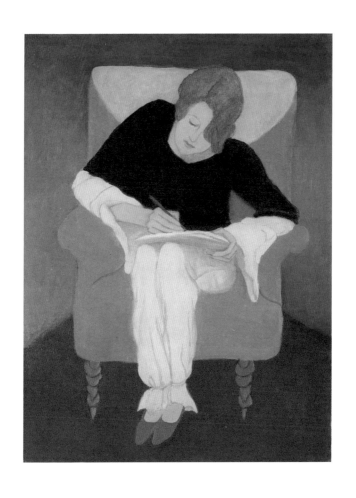

〈안락의자에 앉아 글을 쓰는 여인〉, 1929, 가브리엘레 뮌터

히려 그럴 때 선명해졌다. 노트 속 그림들은 나라는 먼 곳을, 타인이라는 심연을 횡단할 수 있도록 길을 냈다. 나는 길고 검은 터널 속에서 희미하게 보이는 빛을 향해 계속 나아갔다.

그럼에도 여전히 내 주변의 풍경은 명확하지 않다. 겨우 터널을 빠져나와 안개가 자욱한 새벽에 도달했을 뿐이다. 달라진 점이라면 부유하던 마음이 이제는 곧게 앉아 있다는 것. 가브리엘레 뮌터Gabriele Münter✦가 그린 그림 속 여인처럼 말이다.

여인은 안락의자에 앉아 무언가를 적고 있다. 의자와 노트, 벽에는 모두 다른 깊이의 푸름이 스며 있다. 특히 천천히 물들어가는 듯한 배경은 장소의 물리적인 특성을 지운다. 여인의 검은 상의는 단단한 지반을, 나풀거리는 블라우스 소매와 바지는 부지런히, 그러나 서두르지 않고 선을 그리는 물결을, 푸른 켜가 쌓인 노트는 배를, 붉은 펜은 돛을 떠올리게 한다. 그림 속 여인은 지금 수심 몇 미터쯤에 있는 걸까. 나는 왜 의자에 앉아 글

✦ 20세기 초 현대미술을 이끈 독일 화가. 1909년 결성된 청기사파Der Blaue Reiter 의 일원이었다. 이들은 자신들의 내면을 그림으로 표현하려는 뮌헨의 젊은 예술가 집단으로 바실리 칸딘스키를 중심으로 프란츠 마르크, 파울 클레 등이 속해 있었다. 파란색이 정신성의 상징이라고 보았던 칸딘스키는 노랑이 보는 사람을 향해 전진할 때 파랑은 '껍데기 속으로 숨는 달팽이처럼' 후퇴한다고 주장했다.

을 쓰는 사람을 보면서 그런 상상을 하는 걸까.

쓴다는 것, 내려간다는 것, 써 내려간다는 것. 나는 그림일기를 쓰면서 줄곧 '내려간다', '가라앉는다'라는 신체적 느낌을 받았다. 펜을 움직이면서 나는 얼마나 깊이 침잠할 수 있을까.

바다의 깊이를 재는 단위인 패덤^{Fathom}은 두 팔을 벌렸을 때 한쪽 손끝에서 다른 손끝까지의 길이에서 비롯되었다. 1패덤은 1.83미터이며, 이 단어는 동시에 '이해하다', '헤아리다'라는 뜻을 지닌다. 신체로 가늠할 수 있는 단위를 바다의 깊이를 재는 데 쓰다니. 아이러니하고 무모하게 느껴지는 동시에 너무나 인간적이라 놀랐다. 한 사람의 몸으로 만들어낸 단위를 인류가 평생을 바쳐도 알 수 없을 자연에 던지는 일이, 이미지의 세계를 텍스트로 옮기려 애쓰는 일과 무엇이 다를까. 그림 속 여인이 깊은 호수 속에 있는 사람처럼 보이고, 내가 글을 쓰면서 잠수부가 된 듯한 기분을 느낀 건 당연한 일이었는지도 모른다. 그래서 나는 꼭 이 그림을 자화상처럼 여기고 싶어진다.

책을 읽거나 글을 쓰는 인물은 꽤 인기 있는 초상이다. 지금까지는 그 이유를 알 수 없었지만 이 그림을 보니 짐작이 간다. 현실에 발을 디딘 것처럼 보이는 그들은 사실 모두 어딘가로 잠기고 있다. 미지에 닻을 던지고 펜을 돛으로 삼아 자기 세계의

방향을 트는 사람을, 가만히 앉아 국경을 건너는 사람을, 나는 보고 있다.

2022년 여름

이현아

유년

새파랗게 어렸던, 덜 익은 사람

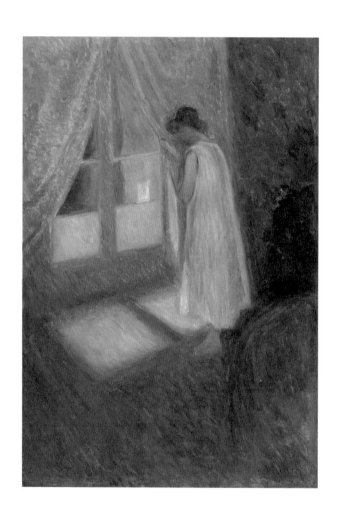

〈창가의 소녀〉, 1893, 에드바르 뭉크

전봇대 켜는 아이

어릴 때 나는 전봇대를 켜는 아이였다. 종종 이 문장으로 내 유년기를 모두 설명할 수 있다고 느낀다.

장 그르니에는 《섬》에서 "저마다의 일생에는, 특히 그 일생이 동터 오르는 여명기에는 모든 것을 결정짓는 한순간이 있다"라고 썼다. 저녁나절 집 앞 전봇대의 등을 켜는 순간이 내게는 그랬다. 그곳에서 나를 지배하는 정서가 만들어졌다.

내가 자란 마을의 중심부에는 차가 겨우 한 대 다닐 만큼 좁은 길이 길게 나 있었다. 마을을 관통하는 그 길을 기점으로 아랫마을과 윗마을이 나뉘었다. 우리 집은 그 길 끝에 있었다. 거실에서 마을을 바라보면 길이 물줄기처럼 흐르는 듯했다. 대문에서 열 걸음이면 닿는 곳에 작은 다리가 있었고 그 아래로 시

멘트로 정비되지 않은 천이 흘렀다. 그 다리 옆에 키 큰 전봇대가 있었다. 그것이 내 소유의, 내 담당의, 그러니까 나의 전봇대였다.

등이 달린 전봇대는 마을에 듬성듬성 심어져 있었다. 민둥산에 외로이 서 있는 나무처럼. 당연하게도 기다란 길의 일부분만 밝힐 수 있었다. 등불의 역할은 미미했고, 그래서 더 소중했다. 깜깜한 밤에는 먼 불빛을 등대처럼 보면서 걸어가야 했으니까.

어릴 때 나는 밤보다 낮을 무서워했다. 정확히 말하면 오후의 침묵을. 할머니와 아빠는 논과 밭에, 엄마는 호프집에 있던, 개들은 잠들고 동생은 학교에서 돌아오지 않은 긴 오후. 나는 마을을 두른 낮은 산처럼 집을 에워싸는 정적을 견디는 방법을 몰랐다. 두려운 마음에 집 안에 있지 못할 때면 창고에서 커다란 파라솔을 꺼내 마당 한가운데 펼쳐놓고 비수기에 휴가지에 온 사람처럼 홀로 앉아 시간을 보냈다. 아무도 없는 빈집을 쳐다보기가 싫어 등을 돌리고 있었는데도 때로는 집이 성큼성큼 걸어온다는 착각이 들기도 했다.

늘 어스름이 찾아올 때를 기다렸다. 가족들이 집에 돌아오고, 밥 짓는 냄새와 텔레비전 소리가 공기 중에 섞이는 시간. 전봇대에 불을 밝히는 시간.

그 시간은 계절마다, 날마다 달랐다. 언제 전봇대의 불을 켜고 꺼야 하는지 알려주는 사람도, 잔소리하는 사람도 없었다. 온전히 나의 재량에 달린 일이었다. 텔레비전을 보면서도, 밥상에 수저를 놓으면서도, 할머니를 위해 트로트 테이프 속지에 적힌 가사를 큰 글자로 옮기면서도, 나는 집 안에서 하늘의 동태를 살폈다.

목장이 있던 서쪽 산 아래로 노을이 잠기면, 지대가 높았던 저수지에서부터 서늘하고 서글픈 푸름이 밀려왔다. 어떤 날에는 물안개처럼 엷게, 또 다른 날에는 댐을 개방하듯 거세게. 그러면 나는 양쪽에 해바라기가 심어져 있던 대문을 지나 전봇대로 향했다.

전봇대 앞에 서면 가끔 아랫마을에 있는 등이 먼저 켜지기도 했다. 때로는 그 반대였다. 나의 전봇대가 있었던 것처럼, 나머지에도 얼굴 모르는 주인이 있었을 것이다. 모두가 비슷하게 저녁을, 푸름을, 불빛이 필요한 시간을 감지했다. 나는 왜인지 모를 동지애를 느끼며 배전반을 열었다. 오늘도 맡은 일을 하셨네요. 수고 많으셨어요. 이제 쉬세요. 그때 나는 드문드문 숙제를 해가는 게으른 초등학생이었을 뿐이었지만, 그런 감정을 느낀 건 사실이었다. 전봇대를 켜는 일. 그것이 어린 나의 직업

이었다.

　전깃줄이 복잡하게 얽혀 있던 배전반에서 내가 건드릴 수 있는 건 등을 켜는 흰 스위치뿐이었다. 스위치가 딸깍, 하고 올라가면 기다렸다는 듯 날벌레들이 달려들었다. 아궁이에 때던 장작처럼 타들어 가던 주홍색 등. 푸른 하늘에 그 빛이 번지며 경계가 뭉개질 때 낮에 느낀 불안이 조금씩 지워졌다. 나는 등 안에서 죽은 모기들과 달려드는 나방들을 번갈아 올려다보았다. 타닥타닥 몸부림 소리를 들으면서.

　전봇대 아래는 배웅의 장소이기도 했다. 우리 가족, 특히 아빠와 나는 그 아래서 많은 사람을 떠나보냈다.

　명절이면 친척들이 우르르 모여들었다. 다 같이 잠을 자려면 장롱에 든 이불을 모조리 꺼내 거실에 깔아야 할 정도였다. 조용하던 집에 기분 좋은 소란이 일었다. 그러다 그들이 떠날 시간이면 우리 가족은 모두 밖으로 나가 전봇대 아래 모였다. 쌀과 과일을 트렁크에 잔뜩 싣고 난 친척들은 자동차 창문을 열고 손을 흔들었다. 그 창문 너머로 할머니는 사촌 동생들에게 꼬깃꼬깃한 만 원짜리 지폐를 쥐여주곤 했다.

　설이나 추석은 모두 쌀쌀한 때여서 나는 얼른 집에 들어가고 싶어 발을 동동 굴렀다. 그런데 아빠는 늘 아랫마을의 보이지

않는 골목으로 차가 사라질 때까지 그 자리에 서 있었다. 한번은 빨리 들어가자고 재촉했다. 아빠는 말했다. "차가 사라질 때까지 지켜봐야지, 그래야 돼." 나는 토를 달지 않았다.

아빠는 자동차 후미등의 불빛이 사라진 후에도 그 자리에 서서 담배 한 대를 다 피우고서야 집으로 들어왔다. 억지로 기다리라고 한 것도 아닌데, 나는 그가 담배를 태울 동안 우물쭈물하며 곁에 서 있었다. 할머니와 엄마, 남동생이 모두 들어간 후에도. 푸르뎅뎅하게 물드는 하늘을 멍하니 올려다보거나, 흙바닥에 신발로 의미 없는 모양을 그리거나, 가로등 불빛이 비치는 검은 개천을 내려다보면서. 아무리 아빠가 옆에서 담배를 피웠어도, 그때의 공기는 묘하게 달았다.

가끔은 전봇대 아래서 나 홀로 배웅하는 일도 생기곤 했다. 대상은 주로 자전거를 타고 나가는 아빠였다. 논과 밭을 둘러보거나, 동네 친구를 만나러 가거나, 그도 아니면 그냥 바람을 쐬러 가거나. 그럴 때 아빠는 나에게 목적지를 말하지 않았다. 그리고 나는 아빠에게 무언가를 시시콜콜 묻는 아이도 아니었다. 우리는 각자의 방식대로 무뚝뚝했다. 자전거를 타고 길 아래로, 파랗고 까맣게 번지는 밤으로 사라져가는 아빠를 보고 있으면 영원히 그가 돌아오지 않을 것 같은 느낌을 받곤 했다. 나는 그

뒷모습이 사라진 후에도 오래 거기 서 있었다.

내가 바라보는 사람이 된 것은 어쩌면 그래서였을까. 미술관에서 마주친 한 그림 앞에 멈출 때, 그 그림을 오래 바라보기 위해 다른 전시관에 가는 일을 포기할 때, 언덕에 있던 내 자취방에 왔다가 걸어 내려가는 친구를 배웅할 때, 지하철에서 에스컬레이터를 타고 개찰구로 가는 애인에게서 눈을 떼지 않을 때, 미술관에서 나와 모르는 사람들 사이를 걷다 보면, 또 배웅하는 이가 사라진 빈 거리와 하늘을 올려다보면 아빠가 생각난다. 나는 종종 이것이 그로부터 받은 정서적 유산이 아닐까 생각한다.

어떻게 하다가 내가 전봇대를 켜는 일을 맡게 되었는지는 모르겠다. 나는 그 아래 푸름을 익혔다. 거기 서서 불을 밝히는 법을, 바라보는 법을, 기다리는 법을 배웠다. 기뻐하고, 안도하고, 슬퍼하고, 기대하고, 외로워했다. 그 모든 것들이 푸름 속에서 일어나고 또 내 안에 있다는 걸 느꼈다.

아주 좋아하는 사람들에게 이 이야기를 해준다. 나는 어릴 때 전봇대를 켜는 아이였다고. 이 이야기를 비밀스럽게 들려주면, 전봇대의 흰 스위치를 올릴 때처럼 상대방의 얼굴에도 그 빛이 켜지는 걸 볼 수 있다. 그때 나는 다시 저녁의 그 아이가 된다.

영원한 상실의 장소

발튀스[Balthus]의 유년기는 비옥했다. 누구나 그런 땅에서 자라는 것은 아니다. 모든 것이 다 그곳에 있어서 떠날 이유가 없는 왕국. 발튀스는 그 땅의 영주로 평생을 군림했다.

그의 본명은 발타사르 클로소프스키 드 롤라[Balthazar Klossowski de Rola]다. 폴란드 출신이었던 아버지 에리히 클로소프스키는 젊은 미술사학자이자 무대 디자이너였고 발라딘이라는 이름으로 활동한 어머니 엘리자베스 도로테아는 화가였다. 그들의 조상은 당시의 정치적 상황으로 각각 바르샤바와 민스크를 떠나 독일 제국의 일부였던 폴란드의 브레슬라우에 도착했다.

브레슬라우 예술계에서 만난 에리히와 발라딘은 1902년과 1904년 각각 파리로 이주했고, 1908년 2월 29일 발튀스를 낳

왔다. 그들은 독일 이민자 모임 장소이기도 했던 카페 뒤 돔에서 예술가와 지식인들과 어울렸다. 그중에는 화가 피에르 보나르, 미술상이자 작가였던 빌헬름 우데, 예술 비평가이자 소설가였던 율리우스 마이어 그레페 등이 있었고 앙리 마티스와 장 콕토는 그들의 집을 자주 찾는 단골손님이었다. 이런 환경 속에서 자란 어린 발튀스에게 글과 그림은 필연적이었다.

1914년 제1차 세계대전이 발발했다. 독일 국적이었던 에리히와 발라딘은 발튀스 형제와 함께 파리를 떠나야 했다. 이들은 베를린에 자리를 잡지만 재정적 어려움으로 인해 1917년 초부터 서로 다른 도시에서 살아가게 된다.

에리히는 뮌헨에서 무대 디자이너로 커리어를 쌓아갔고, 발라딘은 베른과 제네바에서 아이들과 함께 지냈다. 잦은 이사와 궁핍한 생활이 이어졌지만 발라딘은 두 형제가 아이들의 세상 속에서만 살 수 있도록 노력했다. 그의 아파트에는 평범한 삶의 관습이나 잔인한 현실이 비집고 들어설 틈이 없었다. 이들의 집은 마치 장 콕토의 소설《앙팡 떼리블》의 도입부를 연상케했고, 어린 발튀스는 에밀리 브론테의《폭풍의 언덕》과 루이스 캐럴의《이상한 나라의 앨리스》에 푹 빠져 지냈다. 세 작품은 모두 유년기의 강렬한 경험을 담고 있다. 선과 악, 사랑과 폭력이 동

시에 존재하는 세계. 도덕이 존재하기 이전의 세계. 어떤 존재가 사회 속에서 자신을 인식하기 전의 세계. 이런 경험은 후에 발튀스의 그림에서도 재현된다. 밀폐된 방에서 책을 읽고, 카드게임을 하고, 거울을 보고, 잠에 빠지고, 때로는 위험천만한 꿈을 꾸는 소년소녀들.

1919년 발라딘은 시인 라이너 마리아 릴케를 만난다. 둘은 7년 후 릴케가 세상을 떠날 때까지 연인으로 지냈다. 발튀스 형제를 유난히 아꼈던 그는 이들이 학업을 이어갈 수 있도록 기금을 모으고 지인들에게 적극적으로 도움을 구했다. 릴케는 아버지의 자리를 대신하는 든든한 친구이자 선배 예술가였다. 하지만 그가 발튀스의 삶에 가장 큰 영향을 미친 일은 따로 있었다. 발튀스가 열세 살에 드로잉집《미쭈: 발튀스의 40가지 이미지 Mitsou: Forty Images by Balthus》*를 출간할 수 있도록 도운 것이다. 이 책은 발튀스가 키우던 고양이 미쭈와의 아름다운 날들과 상실에 대한 이야기다.

열 살 무렵, 발튀스는 니옹 성에서 벌벌 떨고 있는 고양이 한 마리를 발견한다. 발걸음을 떼지 못했던 그는 고양이를 키워도

✦ 릴케의 제안으로 어린 시절 애칭이었던 발튀스라는 이름을 쓰게 된다.

된다는 허락을 받고 제네바의 집으로 돌아온다. 이 고양이는 미쭈라는 이름을 갖게 된다. 발튀스와 미쭈는 늘 함께였다. 산책을 할 때도, 밥을 먹을 때도, 놀이에 지쳐 잠들 때에도. 그러던 어느 크리스마스 밤, 미쭈는 홀연히 사라진다. 발튀스는 양초를 들고 안팎으로 헤매지만 결국 미쭈를 찾지 못한 채 집에 돌아온다.

미쭈는 발튀스가 유년기에 첫 번째로 경험한 상실의 대상이다. 매일 안고 자던 인형, 담요, 일기장, 크레파스, 옆집에 살던 개, 불현듯 이사 가버린 동네 친구⋯. 어른들은 무시하기 쉬운 이러한 상실은 아이의 마음 속에 영원히 메울 수 없는 공백을 만든다. 무언가를 잃어버린 적 없는 아이들은 이 감정을 어떻게 다뤄야 할지 모른다. 어른들은 아이가 공백의 자리를 건너뛰고, 상실을 받아들이며 조금 더 어른이 되어 주기를 바란다. 마치 산타의 정체가 밝혀지는 때처럼, 어른들은 더 이상 자신이 떠나온 세계를 연기하지 않아도 된다는 사실에 안도감을 느낀다. 환상의 세계에서 잠든 아이들을 깨워 현실로 데리고 오려고 한다. 하지만 아이들도 그것을 원했던가? 그들에게 필요했던 건 애도의 시간이 아니었나?

발튀스는 유년기에 겪은 상실을 기록하고 애도할 수 있는 드문 행운을 거머쥐었다. 이것은 그의 인생을 관통하는 사건이었

 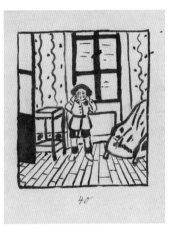

《미쭈: 발튀스의 40가지 이미지》 드로잉집 속 이미지, 1984, 발튀스

다. 드로잉집의 서문을 쓴 릴케는 발튀스의 삶을 예견이라도 한 듯 말했다. "발튀스는 그의 꿈에 머물 것이고, 모든 현실을 자신의 창조적 필요에 맞게 변형할 겁니다." 그의 유년은 상실의 까만 심연을 들여다봐 주는 사람들과 함께였다.

발튀스는 이미 이 시기에 자신은 영원히 어린아이로 남고 싶다고 친구에게 말했다. 그는 모두가 그러하듯 자신도 어른이 되어야만 한다는 사실을 받아들이기 어려웠을 것이다. 이 완벽한 세계를 왜 떠나야 하는지 이해할 수 없었을 테니까. 2월 29일인 발튀스의 생일은 4년에 한 번씩 돌아온다. 그는 성인이 된 후에도 농담처럼 자신의 나이를 4년 주기로 셈하여 말하곤 했다. 그런 발튀스에게 그림은 유년기를 떠나지 않는 하나의 방법이었다.

발튀스가 파리에 머물던 1920~40년대는 모든 것이 흔들리고, 변화하고, 상처 입는 시기였다. 예술가들은 각기 다른 방식으로 시대에 대응했다. 파리에는 입체파, 추상화, 초현실주의 등 새로운 흐름이 파도쳤다. 발튀스는 이러한 물결에 발을 담그지 않고 오히려 고전적인 것에 몰두했다. 학교에서 정규 미술교육을 받지 않았던 그는 연극무대를 디자인하거나 루브르 박물관에서 명화를 연구하고 베껴 그리며 독학을 이어나갔다. 루브

르 전체가 발튀스의 아카데미였다.

1934년 4월 파리의 피에르 갤러리에서 발튀스의 첫 전시회가 열렸다. 성인 여성에게 학대당하는 소녀를 그린 악명 높은 〈기타 레슨Guitar Lesson〉과 《폭풍의 언덕》 속 에피소드에서 영감을 받은 〈캐시 드레싱Cathy Dressing〉이 벽에 걸렸다. 발튀스가 추구한 미술적 야망은 복잡했다. 그는 자신의 그림이 불러일으킬 논란을 예상했다. 일부 비평가들은 발튀스를 '병적Morbidity'이라고 비난했고 '색정광Nymphomania' '회화의 프로이드'라고 불렀다. 〈기타 레슨〉은 2주간의 전시 기간 동안 선택된 관객들만 볼 수 있도록 뒷방 신세를 져야 했다. 전시에서는 단 한 작품도 판매되지 않았다. 그러나 모두가 대중과 비평가의 의견에 동의하는 건 아니었다. 이후 알베르 카뮈, 알베르토 자코메티, 만 레이, 파블로 피카소 등 많은 예술가가 발튀스의 작품을 동경하고 구입했다.

발튀스는 고립을 즐기는 사람이었다. 1956년 뉴욕 현대 미술관에서 첫 단독 전시를 연 후에는 도록에 전기적인 내용을 싣는 것을 거부했고 인터뷰도 하지 않았다. 그림이 스스로 말해야 한다고 믿었다. 1965년 런던 테이트 모던 미술관에서 전시를 할 때는 비평가 존 러셀에게 이렇게 말하기도 했다. "'발튀스는 아

무엇도 알려진 것이 없는 화가다'라고 시작하세요. 그러면 사람들이 그림을 볼 겁니다." 이런 점 때문에 은둔의 화가로 유명했지만 경제적으로 넉넉하지 못했던 부모의 사정과 잇따른 전쟁으로 그의 삶은 여러 도시에 조각조각 흩어져 있었다. 그는 청년기까지 스위스, 독일, 프랑스, 이탈리아, 모로코 등 여러 나라를 떠돌았다. 그래서인지 발튀스는 화가로서 어느 정도 명성을 얻은 후에는 '자신의 성'이라고 부를 법한 장소를 찾아다녔다.

집에 대한 발튀스의 취향은 독특했는데 그가 살았던 장소는 그의 비밀스러움에 한몫을 더했다. 1953년 발튀스는 파리 생활에 작별을 고하고 브루고뉴 모르방의 샤토 드 샤시로 거처를 옮긴다. 이 성은 14세기에 지어졌고 17세기에 개조되어 한때 사냥터로 쓰였다. 모양과 높이가 다른 네 개의 탑으로 연결된 석조건물은 모란디의 병처럼 단순하고 아름다웠지만 생활의 터전이 되기에는 부족한 점이 많았다. 발튀스는 성채를 지속적으로 개축하면서 지내야 하는 불편함을 기꺼이 감수했다.

1961년에서 1977년까지는 로마의 메디치 빌라에서 지냈다. 발튀스의 친구이자 당시 프랑스 문화부 장관이었던 앙드레 말로가 그를 프랑스 아카데미 원장으로 임명했기 때문이다. 발튀스는 프레스코 벽화부터 가구와 정원까지 건물 곳곳이 과거의

영광과 아우라를 회복할 수 있도록 복원 작업을 이어갔다. 이 시기 발튀스는 휴가차 찾은 일본에서 통역을 도왔던 세츠코 이데타를 만난다. 그는 1966년 첫 번째 아내였던 앙투아네트 드 와투빌과 이혼하고 이듬해 세츠코와 결혼한다. 당시 발튀스는 54세였고 세츠코는 그보다 서른다섯 살이 어렸다.

발튀스는 스위스의 로시니에르 800미터 고도에서 그의 마지막 성을 발견한다. 1752년에서 1756년 사이에 지어진 그랑 샬레는 스위스에서 가장 오래된 산장이자 유럽에서 가장 큰 목조 건물이다. 치즈를 판매하고 상인들이 거주하는 공간으로 고안된 이곳은 1852년 이후 125년 동안 빅토르 위고와 같은 예술가와 시인들이 방문하는 호텔로 운영됐다. 발튀스와 세츠코가 이곳을 방문했을 때 오너는 오랫동안 호텔을 매각하려 했지만 누구도 관심이 없다고 말했다.

방이 44개, 창이 113개인 5층짜리 산장 앞에서 발튀스는 망설임 없이 대답했다. "내가 관심 있어요." 일본의 목조 건물에 익숙했던 세츠코, 메디치 빌라에서 태어난 그들의 딸 하루미, 그리고 발튀스에게는 낡고 거대한 집이 낯설지 않았다. 발튀스의 딜러였던 피에르 마티스*는 그의 작품 네 점과 교환하는 조건으로 집값을 지불했고, 이들은 1977년 그랑 샬레로 이사한다.

그랑 샬레에서의 하루는 단순했다. 발튀스는 아침 식사를 한후 낮에는 호텔의 차고를 개조한 스튜디오에서 작업을 했다. 그는 바깥으로 나가는 대신 자신의 왕국에 사람들을 불러들였다.✦✦ 호텔이었던 산장의 역사를 이어받기라도 하듯 말이다. 긴 밤에는 이탈리아 영화와 초기 르네상스 미술에 빠져 지냈다. 페데리코 펠리니, 미켈란젤로 안토니오니, 루치노 비스콘티, 피에르 파올로 파졸리니, 피에로 델라 프란체스카, 마사초, 마솔리노 다 파니칼레…. 세츠코는 그들이야말로 발튀스의 주인이었다고 표현했다.

발튀스는 평생 소수의 사람들만을 그의 삶으로 초대했다. 세츠코도 발튀스의 세계에 초대받은 이 중 한 명이었다. 그는 한 인터뷰에서 이렇게 말했다.

"발튀스와 있을 때는 모든 것이 평범했어요. 왜냐하면 저는 다른 방식의 삶을 몰랐거든요. 뭐랄까, 그에게 보호받고 있었던

✦　갤러리스트, 아트 딜러. 뉴욕에서 1931년부터 '피에르 마티스 갤러리'를 운영하며 알베르토 자코메티, 호안 미로, 앙드레 드랭 등 여러 미술가를 선보였다. 앙리 마티스의 둘째 아들이기도 하다.

✦✦　이곳을 찾아온 손님 중에는 데이비드 보위, 리처드 기어, 틸다 스윈튼, 웨스 앤더슨, 달라이 라마 등이 있었다.

거죠. 그런데 혼자가 되고, 다른 세계를 직면하면서, 그동안 제가 누렸던 삶이 얼마나 풍요롭고 특별했는지 알게 됐어요."

〈산The Mountain〉은 발튀스가 그린 가장 큰 그림으로 '여름-사계절을 묘사하는 4연작' 중 첫 번째 작품이다. 어떤 이유에서인지 나머지 계절은 그리지 않았다. 그림 속 장소는 스위스의 베아텐베르크다. 소년 시절 발튀스는 이 마을에서 여름을 보내곤 했다. 그는 니더호른산 정상에 상상 속 고원을 그려 넣었다.

그림 속에는 일곱 명의 인물이 등장한다. 가장 먼저 눈에 들어오는 사람은 팔을 뻗고 있는 여자*다. 그의 발, 가슴, 팔, 눈동자는 제각기 다른 방향을 향한다. 목적을 알 수 없는 동작이 기묘함을 자아내 쉽사리 눈을 뗄 수 없다. 가이 다벤포트는 이렇게 표현하기도 했다. "발튀스는 카프카와 마찬가지로 제스처와 자세의 대가다. 카프카에게 신체는 우리가 읽을 수 없는 언어를 전송하는 기호였다. 발튀스의 몸짓도 해석을 거역한 것

✦ 이 인물의 모델은 앙트와네트 드 와트빌로, 둘은 이 그림을 완성한 해에 결혼했다. 이들이 처음 만난 건 발튀스가 열여섯 살, 앙트와네트가 열두 살 때다.

이다."✦ 여자에게서 붙잡힌 시선을 옮기면 다른 인물들이 차츰 눈에 들어온다. 오른쪽 전면부에 넘어진 석상처럼 뉘인 소녀는 등산과는 어울리지 않는 차림새로 마법에 걸린 듯 견고한 잠에 빠져 있다. 파이프를 문 남자는 가이드로 추정되는데, 혼자서만 우스꽝스러운 결의에 차 있다. 붉은 상의를 입은 남자는 무대에 선 듯 온몸으로 빛을 받으며 먼 곳을 바라본다. 절벽 위에 선 남자와 여자는 깊이를 알 수 없는 협곡을 향해 무언가를 가리킨다. 그리고 먼 산에는 허수아비처럼 우두커니 서서 이 모두를 바라보는 한 사람이 있다. 이들은 마치 연극을 하듯 자신의 배역에만 심취해 있다. 한곳에 있지만 누구와도 얽히지 않고 하나의 결말을 향해 달려가지도 않는다. 동시에 그들의 얼굴은 그림을 바라보는 이의 침범 또한 거부한다. 비현실적으로 파란 하늘과 암벽을 내리쬐는 햇빛, 그늘진 대지는 극적인 대비를 이루며 공간을 분리시킨다. 심리적인 윤곽선을 긋는 듯. 그들이 있는 곳은 산이 아니라 마치 동떨어진 섬 혹은 각자의 낙원처럼 보인다. 이들이 떠나온 짧은 소풍은 어떻게 마무리될까? 짐작할 수

✦ 《A Balthus Notebook》, Guy Davenport, David Zwirner Books, 2020.

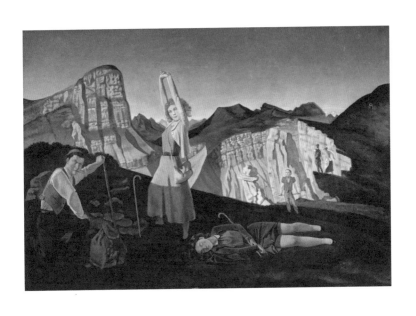

〈산〉, 1936~37, 발튀스

있는 것이 있다면 그림을 바라보는 우리는 이 소풍에 초대되지
않았다는 사실뿐이다.

〈여름철Summertime〉은 발튀스가 〈산〉을 그리기 한 해 전 완성한
그림이다. 같은 장소를 묘사하고 있지만 잠든 소녀만이 그곳에
있다. 〈산〉은 어쩌면 〈여름철〉의 연장선일까? 소녀가 꾸고 있는
꿈일까?

발튀스는 늘 과거에서 무언가를 구하는 사람이었다. 그곳에
모든 것이 있다고 믿었다. 〈산〉은 그의 유년기와 청년기에 대한
헌사처럼 보인다. 예술과 자연에 둘러싸여 풍요로운 여름을 보
냈던 장소, 어린 시절 처음으로 사랑에 빠진 여인, 그에게 스승
이 되어 주었던 화가들＋＋···. 나는 발튀스식의 노스텔지어를 바
라본다. 그에게 있어 지나간 날에 대한 애도란 상실의 자리를
메우지 않고 영원히 보존하는 것이다. 그는 평생에 걸쳐 그 작
업을 수행했다.

＋＋　　〈산〉 속에는 발튀스가 영향을 받은 이들에 대한 애정과 존경이 숨어 있
다. 잠자는 소녀는 니콜라 푸생의 〈에코와 나르키소스Echo et Narcisse〉를 오
마주했다. 파이프를 문 가이드의 자세는 귀스타브 쿠르베의 〈돌 깨는 사
람Les Casseurs de Pierre〉 속 남자를, 얼굴은 요셉 라인하르트의 〈칸톤 프라이
부르크Kanton Freiburg: Christen Heumann and His Younger Sister〉 속의 인물을 떠올리게
한다.

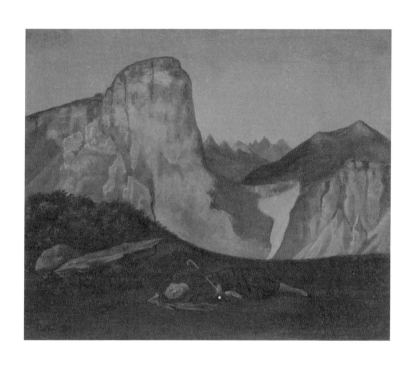

〈여름철〉, 1935, 발튀스

93세의 발튀스는 죽음을 앞두고 로잔의 병원에서 자신의 작업실로 돌아온다. 그가 마지막에 반복해 내뱉었던 말은 이런 것이었다. "계속돼야 해, 계속…." 그는 세츠코와 하루미의 옆에서 눈을 감았다. 나는 그림 속의 잠든 소녀가 발튀스의 자화상처럼 느껴진다. 발튀스는 그 상실의 한 가운데에, 깨어나면 다시 돌아갈 수 없는 주소 없는 땅에, 유년기의 영원한 세계에 잠들어 있다.

진실의 생김새

에디터로 살다 보면 누군가를 관찰할 기회가 자주 생긴다. 성실하고 섬세한 관찰자가 되는 것은 이 직업의 필수 조건이기도 하다. 인터뷰 도중 말을 멈춘 상대의 얼굴에 떠오르는 표정을 읽는 일도 흥미롭지만, 카메라 앞에 선 이를 관찰하는 데에는 또 다른 즐거움이 있다. 사진가의 시선이 닿는 대상은 주로 사람이지만 때로는 사물이나 풍경이 되기도 한다. 이 일의 좋은 점은 피사체의 변화를 목격할 수 있다는 점이다. 누군가의 눈빛이 달라붙었다 떨어진 대상은, 혹은 그 시선을 소화한 대상은 묘하게 달라진다. 전과 같을 수 없다.

늘 관찰자의 역할에 섰던 나도 한 사진가의 피사체가 된 적이 있다. 그는 막 초상 사진 프로젝트를 시작했고, 내가 첫 번째 신

청인이었다. 그가 내건 조건은 충분한 시간이었다. 단 몇 시간이 아니라 며칠이 필요하다고 했다. 나는 그때 긴 출장을 마친 후 자유 시간을 얻은 터라 거리낄 이유가 없었다. 그와 만나 이런저런 이야기를 나누며 파리의 골목과 운하를 산책했다. 서점에 가거나 길거리 공연을 구경하거나 마트에서 장을 볼 때도 함께였다. 그런 일이 며칠간 계속됐다. 그가 드디어 카메라를 들었다.

촬영으로 남겨진 사진은 흐릿하지만 셔터를 누르기 전 나를 바라보던 눈동자는 아직도 잊히지 않는다. 외형과 더불어 이력서처럼 딸려오는 정보에 근거한 것이 아니라 지금 그곳에 서 있는 어떤 형상을, 겪어온 시간을 보겠다는 눈이었다. 셔터음과 동시에 멀미가 멎었다. 내 존재가 완전히 새로운 방식으로 느껴졌다. 이전까지 내가 느끼던 세상이 다중노출 사진처럼 혼란스러웠다면, 그 순간에는 정확히 초점이 맞은 것 같았다. 그 시선을 경험한 후 나는 아주 조금은 다른 사람이 되었다.

누군가를 바라보는 일에는 강렬한 힘이 있다. 나라는 사람이 한 겹으로 이루어진 것이 아니듯, 피사체는 시선을 보내는 사람에 따라 각기 다른 방식으로 드러난다. 사진뿐만 아니라 그림에서도 마찬가지다.

루시안 프로이드[Lucian Freud]는 20세기 최고의 구상화가 중 한 명으로, 인체를 적나라하게 드러낸 누드화로 유명하다. 실오라기 하나 걸치지 않은 몸을 피곤한 듯 매트리스에 뉘인 거구의 여자, 한쪽 다리를 소파에 걸고 성기가 보이도록 앉은 남자, 화가의 다리를 끌어안고 바닥에 주저앉은 모델, 단정한 투피스를 입고 의자에 앉은 어머니와 벌거벗고 침대에 누운 화가의 연인, 정육점의 고기처럼 아무렇게나 늘어진 사람과 개, 붓과 팔레트를 들고 신발만 신은 채 서 있는 노화가….

루시안의 그림은 보는 이를 불편하게 한다. 그의 그림 속 인물들이 우리가 생각하는 보편적인 아름다움에 복무하지 않기 때문이다. 어떤 그림은 즉각적으로 생채기를 내는 듯해 단 몇 초도 바라보기 어렵다. 시간을 거스르지 못하는, 지극히 평범한 인간의 신체를 묘사하고 있을 뿐인데도 말이다. 외형에 대한 평가와 잣대를 쉽게 들이미는 사람일지라도, 루시안이 그린 몸에 대해서는 긍정도 부정도 어떤 평가도 할 수 없다. 그의 시선이 닿은 몸은 그렇다.

루시안은 작업을 오래 하기로 유명했다. 시간도 그의 재료였다. 수십 일씩 이어지기도 했던 관찰은 모델에게도 고행이었다. 게다가 그의 작업 방식은 지독히 더뎠다. 1940~1950년대에는

거의 세밀화에 가깝게 작은 붓으로 공들여 그리는 기법을 사용했다. 그림이 완성되려면 최소한 몇 주 혹은 몇 달이 걸렸다.

한번은 우정을 나누는 사이였던 데이비드 호크니와 서로의 초상을 그려주기로 했다. 호크니는 루시안의 초상을 그리기 위해 두 번의 오후를 썼다. 호크니는 그의 모델이 되기 위해 2002년 여름 넉 달 동안 백 시간 넘게, 수십 번씩 작업실로 가 오랜 시간 포즈를 취해야만 했다.

루시안은 인물이 거기 있을 때, 얼굴과 몸에서 일어나는 사건을 모두 지켜봤다. 그의 초상은 단순한 인상에 그치는 법이 없다. 마치 사람이 시간을 살며 몸에 켜켜이 무언가를 쌓듯이 그림에도 시간이 중첩된다. 벽에 대고 튜브를 짜서 물감이 덕지덕지 쌓인 그 유명한 노팅힐 작업실의 벽처럼. 한 장의 캔버스지만 결코 단면이 아닌 무언가. 그래서 루시안의 그림은 한 사람의 초상화이기도 하지만 동시에 그가 쓴, 한 장의 전기이기도 하다.

루시안의 이름에 따라다니는 논란은 한두 가지가 아니다. 그는 80세가 넘어서도 식당에서 주먹다짐을 했고, 마음에 들지 않는 사람이 있으면 폭력배를 동원해 협박하는 일도 서슴지 않았다. 1940년대 말에는 새매 한 쌍을 집 안에서 키웠고, 이들에게

먹이를 주기 위해 리전트 파크 운하 둑에서 총으로 쥐를 잡았다. 사랑하는 사람에게 애정을 표현할 때는 늑대와 원숭이를 주기도 했다. 이런 일은 사생활을 철저히 비밀로 부친 탓에 잘 알려지지 않았지만, 10대 혹은 갓 성인이 된 자식들의 누드화를 그린 일은 언론과 여론을 떠들썩하게 만들었다. 물론 그는 자녀를 누드로 그리는 것이 일종의 금기라는 사실을 비웃었다. 경마를 좋아하던 그와 어울렸던 마권업자 중 한 명은 이런 말을 하기도 했다. "그는 우리가 적응하고 있는 일반적인 사회 규칙을 지켜야 한다고 생각하지 않았다고 봅니다. 루시안은 그런 규칙이 자신에게 적용된다고 생각한 적이 없었을 겁니다. 그에게는 정말로 아무런 규칙이 없었어요."[*]

루시안의 가계도는 헛웃음이 나올 정도로 길다. 결혼을 세 번 했고 혼외까지 포함한 자녀는 공식적으로 열네 명이나 되기 때문이다(실제로는 서른 명 가까이 될 거라는 이야기가 있지만 이들에게만 재산을 동일하게 분배했다). 하지만 자식과 함께 생활하는 일은 없었다. 그는 전통적인 가족의 삶을 경멸했다. 자신의 사생활을

[*] 《오래된 붓으로 그려낸 새로운 초상의 시대, 루시언 프로이드》, 조디 그레이그 지음, 권영진 옮김, 다빈치, 315쪽, 2014.

극도로 중요시해서 생전 그의 전화번호를 알았던 사람은 서너 명에 불과했는데 자식이라고 예외는 아니었다. 만남의 여부는 전적으로 그에게 달려 있었다.

　루시안은 전문 모델이나 모르는 사람을 그리지 않았다. 그의 모델이 되는 것은 자식들에게 아버지를 만날 수 있는 방법 중 하나였다. 그들은 모델이 됨으로써 아버지를, 또 자신을 알아갈 수 있었다. 그게 루시안의 방식이었다. 캐서린 매캐덤이 낳은 네 자녀를 제외하고 루시안은 자신에게 알려진 모든 자녀를 그림으로 남겼다. 그 일은 양쪽에게 모두 중요했다.

　루시안은 화가로서만 살기를 원했다. 이기적이었고, 제멋대로 행동했고, 책임도 지지 않았으나 일말의 죄책감을 느끼지도 않았다. 물론 루시안이 택한 삶의 방식이 전적으로 옳다고 생각하지 않는다. 아내와 자식들이 감내해야만 했던 불행을 미화하고 싶지는 않다. 하지만 어떤 면에서는 그가 택한 관계의 방식이 굉장히 인간적이었다고 본다. 아버지와 자식이, 사회의 기초를 이루는 관계에서 벗어나 개인과 개인으로 서로를 보여줄 수 있는 시간이 얼마나 될까.

　그렇기에 가장 솔직하고 연약한 상태로 화가 앞에서 존재할 때 모델의 세계에서 어떤 일이 벌어질지 궁금했다.

아들 프랭크 폴은 아버지의 모델이 되면서 '침묵'에 편안할 수 있는 법을 배웠다. 젊은 화가이자 연인이었던 실리아 폴은 그에게 냉정하게 관찰당하는 것이 몹시 고통스러운 경험이어서 매번 울었으며 마치 병원의 수술대 위에 있는 것 같았다고 이야기했다. 딸 로즈 보이트는 아버지의 시선이 사방에서 정보를 수집할 때 자신을 그 모습에서 구해야 할지 고민했으나, 곧 그대로가 낫다고 여겼다. 알렉시 윌리엄스윈은 그의 모델이 되면서 무언가 건설적이고 놀라운 일을 함께하는 경험을 했다고 말했다.

루시안이 바라보는 방식은 그 자체로 철학적인 질문이다. 당신은, 당신의 몸은 어떻게 존재하는가. 세상에 어떤 선과 움직임을 남기고 있는가. 그것들이 만들어내는 진실의 생김새는 어떠한가. 루시언은 자식에게도 그런 질문을 던질 수 있었다.

애너벨 프로이트는 1948년에 결혼한 캐슬린 엡스타인 사이에서 낳은 딸이다. 루시안은 애너벨을 여러 차례 그렸다. 임신한 모습을 그린 〈넷째를 기대하며Expecting the Fourth〉, 검은 개와 누워 있는 초상 〈애너벨과 래틀러Annabel and Rattler〉, 옅은 미소를 띄우고 소파에 앉아 있는 모습을 그린 〈애너벨Annabel〉…. 그중에서

도 내가 가장 좋아하는 작품은 〈잠든 애너벨Annabel Sleeping 〉이다.

애너벨은 낡은 시트 위에 태아처럼 웅크려 있다. 잠을 자는지, 울고 있는지, 생각에 잠겨 있는지 알 수 없지만 굽은 어깨와 등에 피로가 먼지처럼 쌓여 있다. 이 그림이 유독 마음에 남았던 이유는 루시안이 평소에 그리는 적나라한 누드화와는 달리 '옷을 입고 있는' '뒷모습'이라는 점에서였다. 그의 그림은 늘 폭로와 같았기에, 진실을 향해 돌진하는 자비 없는 맹수처럼 느껴졌기에, 이렇게 취약성을 드러내는 그림을 그릴 것이라고 예상하지 못했다.

이불처럼 덮인 푸른 가운과 삐져나온 감정처럼 조심스럽게 놓인 발. 무엇이 덮여 있고 무엇이 드러나는지 바라본다. 어느 순간 나의 시선은 루시안과 겹친다. 그가 지금까지 캔버스 앞에서 자신을 지우고 인물에만 집중해 왔다면, 이 그림에서는 화가로서 지켜온 거리를 무너뜨리고 있는 것처럼 보인다. 이 그림에서만큼은 애너벨을 수많은 모델 중 한 명으로 바라보지 않았던 것 같다. 루시안은 한발 더 나아간다. 그는 지금 질문을 던지는 사람이 아니라 자신의 이야기를 건네는 사람이다. 딸을 바라보는 아버지다.

나는 이 그림을 보면서 루시안이 자식들과 그림을 통해 인생

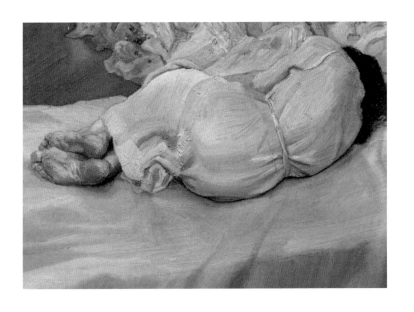

〈잠든 애너벨〉, 1987~1988, 루시안 프로이드

의 무언가를 주고받는다고 믿게 됐다. 그것이 전통적인 가족의 모습은 아닐지라도 말이다.

누군가 바라봐줌으로써 또 누군가를 바라봄으로써 변화하는 경험. 한 사람의 진실을 한 겹 벗겨내거나 조심스럽게 덮어주는 경험. 두 사건이 모두 이 그림 안에 있다.

퇴근길의 이영애 씨

퇴근길이었다. 동대문역사문화공원역에서 한 무리의 중년 여성들이 탔다. 근처에서 무슨 행사가 있었는지, 일일 아르바이트를 마치고 함께 퇴근하는 모양이었다. 그들의 목소리는 지나치게 쾌활해서 오히려 고단하게 들렸다. 몇 정거장을 지나는 동안 내 앞에 선 아주머니의 우산이 내 발을 톡톡 쳤다. 나는 우산 끝을 짜증스럽게 쳐다보았다. 편의점에서 파는 노란색 땡땡이 무늬였다. 아주머니는 민망해하며 우산을 다른 쪽으로 치웠다. 한참을 발랄하게 떠들던 목소리가 잦아들 때쯤, 나도 휴대폰을 보다 말고 책을 꺼냈다. 출근길에 읽었던 글을 다시 읽고 싶어서였다.

사람들은 걷기가 좋다고 말한다. 나는 트위드 재킷에 오래된 모자를 쓰고 흡족한 표정을 지은 채 홀로 영국 시골을 산책하는 모습을 품고 있었다. 가능하면 개와 함께. 개도 없었고 3월 말의 영국 날씨는 최고가 아니었지만 나는 어쨌든 가기로 결정했다. 배낭을 메거나 천막에서 잠자는 것은 원하지 않았다. 너무 열렬한 건 싫었다. 희미하고 우아하며 체스터턴이 《피크윅 클럽 기록》에서 찾아낸 "끝없는 젊은 신이 잉글랜드를 방황할 때의 느낌"과 가까운 감정을 원했다.[✦]

이 단락을 읽으며 출근길에도 속으로 한참을 웃은 터였다. 비행기 조종사로 살면서 온갖 희귀한 풍경은 다 본 사람이, 이런 종류의 산책을 원한다니. 나는 늘 이런 욕망을 품은 사람을 좋아했다. 산티아고에서 한 달을 걸었다거나 무일푼으로 세계 일주를 한 이야기에 마음을 뺏긴 적은 한번도 없었다. 소탈한 방식으로 부유함을 즐길 줄 아는, 열렬하지 않다는 점에서 낭만적인 이야기가 좋았다. 돈이 많다고 모두 설터와 같은 방식의 삶을 택하는 건 아니다. 책을 다시 읽으며 즐거워하고 있는데 내

✦　《그때 그곳에서》, 제임스 설터, 이용재 옮김, 마음산책, 233쪽, 2017.

앞에 선 아주머니가 정적을 깼다.

"아, 난 언제까지 이렇게 살아야 될까."

그 순간 나는 셜터의 세계에서 쫓겨났다. 책으로 하도 많이 봐서 알고 있다고 생각했던, 그의 사유지에서.

"일할 때는 정신없이 하니까, 즐거우니까 잘 모르겠는데···. 아침에 출근하고 저녁에 퇴근할 때는··· 마음이 너무 괴로워."

참새처럼 재잘대던 이들 중 누구도 대답하지 않았다. 아주머니는 왜 뜬금없이 일상의 권태를 털어놓았을까? 그가 꺼낸 문장이 공기를 짓눌렀다. 곧 내 옆자리가 났다. 나는 아주머니들과 나란히 앉아 이 기분의 정체를 파악해 보려고 했지만, 그럴수록 마음이 가라앉았다. 말없이 카톡 프로필과 대화창을 뒤적이던 그 아주머니를 흘끔 봤다. 그의 이름은 이영애. 프로필 사진 속 여인은 겨자색과 녹색이 섞인 등산복을 입고 환하게 웃고 있다. 한동안 조용했던 네 사람은 다시 서로의 휴대폰을 보며 재잘대기 시작했지만, 나는 책을 다시 펼치기 어려웠다.

어릴 때 동네에 있던 선물 가게가 떠올랐다. 그곳의 이름은 만물상점이었다. 문방구는 아니었고 비싼 준비물을 사거나 친구의 생일 선물을 살 때만 가던 가게였다. 옛날 집을 개조한 허름한 단층 건물이었지만, 앞면은 모두 갈색빛을 띤 통유리 새시

였고, 4단 선반에는 각종 인형 박스가 차곡차곡 진열돼 있었다. 우리 반 여자애들이 하나씩 선물로 받아도 남을 만한 수였다.

그 시절 내가 가장 갖고 싶었던 건 미미 인형이 담긴 만물상점의 인형 박스였다. 그 '박스'가 너무 갖고 싶었다. 화장대와 화장품 세트가 담긴 박스. 노래가 나오는 마이크가 담긴 박스. 옷장과 드레스가 담긴 박스. 청진기와 의사 가운이 담긴 박스. 사달라고 한 적도, 그럴 생각도 없던 나는 만물상점 유리 앞에서 그 박스를 찬찬히 살펴보기를 좋아했다. 그걸 고를 수 있는 순간이 오면 얼마나 좋을까?

그런 날 중 하루였다. 집으로 가던 길에 만물상점 앞에서 머릿속으로 인형 놀이를 했다. 박스마다 다른 인형과 물건이 들어 있었으니, 매번 다른 걸 상상할 수 있었다. 그런데 엄마가 어디선가 달려와 나를 다그치기 시작했다. 왜 이걸 보고 있느냐고 소리를 질렀다. 이해할 수 없는 이유로 대차게 혼난 뒤, 엉엉 울면서 집에 갔다. 무언가를 바라는 것만으로도 혼이 날 수 있다는 사실을 그때 처음 알았다.

어린 시절 나는 부모님에게 무얼 사달라고 졸라본 적 없는 애였다. 유행하는 브랜드의 신발이나 외투를 목숨처럼 아끼는 애들이나 종종 노스페이스 패딩을 사달라고 조르던 내 동생을 가

〈유년기의 직조〉, 2011, 던컨 한나

장 한심한 부류로 쳤다. 고등학교 입학 때 받은 새 신발이 어떤 브랜드의 짝퉁이라는 걸 알았을 때도, 그걸 사준 가족을 탓하지 않았다. 신발 뒤축에 붙은 로고를 커터칼로 긁어내고 3년 내내 그 신발을 신었다. 물건이 날 부끄럽게 만들지 않았던 시절이었다. 내가 그런 애라는 걸 엄마는 몰랐다.

설터는 같은 책에서 "사유지는 나라와 같고 바다의 거대한 선박과 같다"고 썼다. 나는 이 문장을 오랫동안 이해하지 못한 채 좋아했다. 읽을 때마다 유럽 어느 시골 마을에 있는 누군가의 사유지를 걷는 기분이 들기 때문이다. 사는 사람이 궁금한 건물이 있고, 시야가 가장 멀리 닿는 곳에 어렴풋이 울타리가 보이는, 안전하고 아늑한, 그런 땅. 하지만 그곳에서 나는 영원히 방문객일 뿐이다. 이영애 씨가 한 말이 무슨 이유에서인지 이 사실을 알아차리게 만들었다.

만물상점은 사라졌지만, 나는 여전히 똑같은 행동을 되풀이하고 있다. 어린 내가 만물상점의 인형 박스 앞에서 기웃거렸다면, 지금은 살아보지 못한 세계 앞에서 기웃거린다. 이영애 씨에게도 분명히 자기 앞에 놓인 박스를 상상하던 때가, 그 속에 무엇이 들었는지 궁금하던 때가 있었을 것이다. 그런데 그는 지금 가져본 적 없는 박스를 모두 도둑맞은 사람처럼 보였다.

나는 지금까지도 미미 인형 세트를 가져본 적이 없다. 대형마트에 가면 여전히 내 허리에도 오지 않는 키의 애들과 함께 인형 코너를 어정거린다. 이제는 갖고 싶지도, 가질 이유도 없지만 언젠가 한번쯤은 사봐야겠다는 생각을 하면서. 소유해 보지 않고, 버려보지 않으면 알 수 없는 것들이 있으니까 말이다. 같은 이유로 나는 셜터의 사유지와 같은 세계를 원한다. 그 세계에서 살아본 후에는 버릴 수도 없고 팔 수도 없는 유년의 땅에 안녕을 고할 수 있을 것이다.

유년의 재건축

내게 유년기는 지나간 시간으로 느껴지지 않는다. 마치 어떤 장소 같다. 내가 가본 적 있는 혹은 살았던 적 있는, 그러나 꿈처럼 기억은 희미한 곳.

어느 여름, 나는 H를 만났다. 인터뷰이를 찾던 중 우연히 그가 실린 온라인 기사를 보게 됐다. 짧은 기사였지만 그가 괴짜라는 사실은 확실히 알 수 있었다. 내용과는 상관없이 문득 이런 생각이 들었다. '이 사람은 어느 잡지에서도 소개하지 않았을 거야. 누구도 제대로 소개한 적이 없을 거야.' 왜인지 그는 내가 발견한 첫 번째 사람인 것만 같았다. 나는 곧장 섭외 메일을 썼다.

H는 양지바른 동네의 주택에서 부모님과 함께 살았다. 초인

종을 누르자 머리를 덜 말린 남자가 맨발로 뛰어나와 대문을 열어주었다. 그의 방은 이층에 있었다. 군데군데 패인 흔적이 있는 노란 장판, 덩굴무늬가 은은히 빛나던 벽지, 직접 만든 나무 선반, 그 아래 걸려 있던 몇 개의 배낭, 책상 위의 만년필, 사장님 방에 있을 법한 의자, 앉으면 삐그덕 소리가 날 것 같던 침대, 그 옆에 나 있던 작고 동그란 창. 그의 방에선 별로 성실하지 않은 고등학교 남학생의 분위기가 풍겼다. 나도 덩달아 처음 사귄 친구의 집에 놀러 온 애처럼 쭈뼛거렸다.

방을 둘러보고 있으니 H가 커피를 내왔다. 그의 어머니가 아끼는 게 분명할 고풍스러운 찻잔 세트를 앞에 두고 이야기를 시작했다. 그는 그간 해온 일과 이뤄낸 성과와는 다르게 내내 헐렁거렸다. 그게 웃기고 좋았다. 그 헐렁함을 담아보려고 애썼지만 생각만큼 잘되지는 않았다. 그는 인터뷰 중간 내게 의심스러운 말투로 물었다. "이거 제대로 되고 있는 거 맞아요?" 나는 당황하지 않은 척하며 이야기를 마치고, 지붕에 올라 사진을 찍는 과감함까지 보여준 후 집을 나섰다. 그런 경우에는 보통 자괴감에 휩싸이기 마련인데 그날은 달랐다. 달뜬 기분이 가라앉지 않았다. 이상한 생동감을 느꼈다. 그 열기를 식히려고 계속 걷고 걸었다.

그는 인터뷰에 대한 의심을 거두지 않았던 것 같다. 잡지가 나온 후 이런 메시지를 보내왔기 때문이다. "학교 끝나고 맨날 같이 놀던 애가 알고 보니 전교 1등이었던 기분이네요." 몇 개월 후 그의 말대로 맨날 같이 노는 사이가 되었다. 하교가 아니라 퇴근 후였지만 말이다. 만나서 카페나 식당에 가는 일은 드물었다. 우리는 언제나 서로의 동네 곳곳을 헤매고 다녔다. 다 큰 성인이 할 법한 일은 아니었다. 모험을 제안하는 쪽은 늘 H였고 나는 거침없이 응하는 쪽이었다.

우리는 동네의 오래되고 특이한 건물을 찾아다니기를 좋아했다. 때로는 남들이 집 앞에 버린 수상한 물건을 주우러 다녔다. 동네 뒷산을 걷다 지루해지면 철조망을 넘어 길을 벗어났다. 담을 넘으려고 서로의 엉덩이를 밀어주는 일도 마다하지 않았다. 우리에게만 의미 있는 장소가 점점 늘어났다. 주말 오후 중학교의 등나무 교실, 아무도 찾지 않는 동네 유적지, 연고 없는 대학의 운동장. 우리는 종종 허름한 술집에서 대학생들 틈에 껴 맥주를 마셨고, 인기 없는 영화를 봤고, 여기저기를 쏘다니다 밤을 샜다.

우리는 옳은 일만 하지는 않았다. 그러나 아이들이, 또 치기 어린 청소년들이 그러하듯 어떤 도덕적, 윤리적 잣대도 서로에

게 들이밀지 않았다. 복잡한 일은 모두 제쳐두었다. 나는 아직도 H의 정확한 나이가 기억이 나지 않는데 우리가 그런 얘기를 한 적이 없기 때문인 것 같다.

H는 아이처럼 천진했다. 그의 얼굴에는 항상 괴짜들 특유의 세상에 대한 호기심과 지루함이 번갈아 떠올랐다. 내 앞에서 그는 조금씩 대범해지는 것 같았다. 보통 사람이라면 고개를 갸우뚱할 행동을 해도, 나는 모든 것을 눈감아주는 어른 행세를 했다. 이해하기 어려워도, 이해할 수 없어도 그런 척했다. 그것만이 그의 옆에 있을 수 있는, 그가 나에게 권하는 허무맹랑한 모험을 함께할 수 있는 방법이라고 생각했다.

나는 그가 자주 보고 싶었다. 모르긴 몰라도 그가 나를 보고 싶어 하는 날보다 내가 그를 보고 싶어 하는 날이 훨씬 많았을 것이다. 그렇게 생각하다 보면 약속하지 않은 날에도 종종 그를 마주치곤 했다. 발걸음을 재촉해 퇴근길을 함께할 때도 있었지만 멀찍이서 뒷모습을 지켜보며 걷는 일이 더 잦았다. 피로하고 따뜻한 등. 그 등만은 아이의 얼굴을 하지 않아서, 늘 망설였다. 현실 속의 그를 불러세우는 일이 조금 무섭게 느껴졌기 때문이다. 어느 날에는 그가 대문을 열고 집에 들어가 방의 불을 켤 때까지, 동그란 창에 노란빛이 새어 나올 때까지 지켜보기도 했다.

나는 점점 어른인 그를 만날 기회를 잃어갔다.

그렇게 단맛만 가득했던 날은 순식간에 상해버렸다. 내가 H와 더 이상 모험을 함께하지 않기로 했기 때문이다. 갑자기 결정한 일이었지만 오래도록 생각한 일이기도 했다. 나는 그의 곁에 있는 나를 좋아하기가 힘들었다. 그가 점점 더 좋아졌고 나 자신은 점점 싫어졌다. 누군가를 너무 좋아하면 생기는 일이라고 치부하고 싶었지만 세상에는 그렇지 않은 관계도 있다는 사실을 알고 있었다.

언젠가 H가 했던 말이 생각난다. 그는 살면서 힘들었던 일이 단 한번도 없었다고 했다. 우여곡절 없이 자랐다고. 나는 그가 하는 말을 모두 믿었지만, 그 말만은 믿지 않았다. 그는 그저 어린아이였던 자신의 슬픔을 번역할 줄 몰랐을 것이다. 우리가 더 이상 만나지 않기로 한 뒤 그가 건넨 편지에는 처음 듣는 이야기가 적혀 있었다.

"어릴 때 난 강박증에 가까울 정도로 이를 열심히 닦는 아이였어. 매일 자기 전에 10분씩 이를 닦을 정도로. 그런데 어느 날 사탕을 먹고 이를 닦지 않은 채로 잠이 들었어. 일부러. 그 후로 매일 사탕을 먹고 그냥 자버리는 생활을 반복했어. 날 놔버린 거지. 결국 이는 모두 썩었고 어금니를 모두 때우게 됐어. 요 근

래 나는 나를 놔버렸던 것 같아. 그냥 될 대로 돼라! 하면서. 얼마 전 만난 친구가 나에게 묻더라고. 그래서 나는 나를 좋아하냐고. 정말 가슴 아픈 대답이지만, 나는 나를 싫어하고 있었어."

긴 시간 동안 우리는 서로를 점점 더 좋아하게 됐지만 스스로를 싫어하게 됐다. 그 사실이 견디기 힘들어서, 편지를 읽을 때마다 한참을 울었다.

스페인 화가 호아킨 소로야 이 바스티다 Joaquín Sorolla y Bastida 는 발렌시아에서 태어났다. 그는 두 살에 부모를 콜레라로 잃고 이모와 삼촌에게 입양되었다. 어린 시절부터 그림에 재능을 보였던 소로야는 30대 중반에 세계에서 가장 유명한 스페인 화가가 되었다. 그와 가족들의 거처는 마드리드였지만 매해 고향인 발렌시아로 돌아가 1년에 한 달 이상 머무르는 생활을 반복했다. 그 바닷가에는 관능과 낙관, 노스텔지어가 가득했다. 어선과 어부, 말을 끄는 소년, 빨래를 널거나 해변을 산책하는 여인, 시에스타를 즐기는 가족. 그중에서도 철 모르고 뛰어노는 아이들은 소로야가 특히나 사랑하는 주제였다.

그가 그린 바닷가의 아이들은 대부분 자신의 일에 집중하고 있다. 종이배를 띄우거나, 모래사장에 배를 찰싹 붙이고 놀거

〈발렌시아 해변의 아이들〉, 1908, 호아킨 소로야 이 바스티다

나, 벌거벗은 채 바다로 뛰어들거나. 실제 아이들이 그러하듯 자기 앞에 주어진 햇빛과 바람과 파도에 온 신경을 집중한다. 그런데 이 그림 속 한 소년만은 화가를 응시하고 있다. 혼자서 시간을 비껴가는 듯, 아주 오래전부터 그곳에 서 있었다는 듯, 먼 곳을 바라본다. 나는 순간 그런 기분을 느낀다. 이 아이는 누군가를 기다려왔다고. 자신의 유년을 함께 재건할 누군가를.

H와 동네를 샅샅이 뒤지고 다녔지만 단 한번도 함께 가지 않은 장소가 있다. 그곳은 동네의 어떤 주택 사이에 끼어 있던 인기 없는 작은 놀이터였다. 눈에 띄고 싶지 않은 듯 키 큰 나무로 둘러싸여 있었고 놀이기구라고는 미끄럼틀 하나와 시소 두 개뿐이었던 곳. 그곳에는 아이들이 아니라 노인들만 종종 찾아와 벤치에 앉아 있다가 떠나곤 했다. 나는 이유도 모른 채 자꾸만 놀이터로 향했다. 짧으면 10분, 길면 두세 시간. 낮이건 밤이건 그곳에 앉아 있으면 마음이 편했다. 세상에서 가장 완벽한 장소라고 느껴졌다. 누구와도 공유하고 싶지 않았다. 나는 몇 개의 계절이 지날 동안 그곳에 밥을 먹으러 오는 고양이들의 얼굴을 익혔다. 몇 걸음을 걸으면 한 바퀴를 돌 수 있는지 세었다. 혼자 미끄럼틀에 올라 나무를 관찰했다. 그리고 H를 생각했다. 그곳에 있으면 바닷가에 홀로 서 있던, 강박증에 가까울 정도로 이

를 닦았던, 그가 어떤 시절에 버려두고 온 한 아이가 보이는 듯했다.

유년의 땅은 늘 불안정하다. 그곳이 대체로 타인에 의해 설계되므로. 자신이 설계할 수 없으므로. 그러나 마음을 나누는 사람들에게는 종종 서로의 유년에, 그 장소에 다녀올 수 있는 기회가 주어진다. 나는 H의 땅에서 무엇을 보고 온 걸까. 그 시절의 빈틈을 메워주기는커녕 파도가 치면 사라질 모래성만 쌓다온 것은 아닐까.

무어라고 정의할 수 없었던 만남이 지나간 후, 사람들이 연애라고 부를 법한 것을 시작했다. 한없이 따뜻하고 선이 없는 마음을 주는 사람 앞에서 나는 막무가내로 굴었다. H가 내게 그런 것처럼. 무엇을 보상받기라도 하려는 듯이 말이다. H가 떠난 바닷가에 혼자 남아 울고 있었던 나는, 그런 사랑을 어떻게 받아야 할지 몰랐다. 그래도 그는 끄떡없었다. 기꺼이 그곳으로 걸어와 손을 내밀었다.

그는 내가 처음으로 놀이터에 데려간 사람이다. 눈이 펑펑 내리던 어느 날 근처를 걷다가 문득 그곳에 가자고 말했다. 우리는 눈싸움을 하며 놀았다. 겨울이 그렇게 지나갔다. 나는 그 후로 놀이터에 가지 않았다. 가지 않아도 괜찮았다.

우리의 가장 먼 곳

열아홉에 아빠는 아빠를 잃었다. 딸이 셋이고 아들이 하나인 집에서 아들이 대학을 가는 건 그 시대의 상식이었다. 그러나 아빠는 대학에 가지 않았다. 그 앞에 놓인 것은 학업이 아니라 가족들의 생계였다. 그가 대학에 가고 싶었는지, 나는 알 수 없다. 다만 아빠의 여동생이 간호대학에 가겠다고 목 놓아 울었다는 이야기를 들었을 뿐이다.

도시에서 대학을 나와 간호사가 된 나의 고모는 종종 우리 집에 와서 예방접종 주사를 놓아주었다. 언젠가 할머니가 아빠 대신 고모가 대학에 간 이야기를 해줬기 때문에, 나는 그를 경멸했다. 고모에게도 당연히 대학에 갈 기회가 주어져야 한다는 걸 알면서도, 여자였기에 자라면서 박탈당했을 수많은 기회를 곱

〈쇤베르크 가족〉, 1908, 리하르트 게르스틀

씹어보면서도 그랬다. 흰옷을 입은 그가 유연하게 약과 주사기를 꺼내어 고무줄로 내 팔을 죌 때마다 어느 도시에 있었을지 모를 아빠의 대학과 토목을 공부했던 아빠가 갖게 됐을 직업과 그랬다면 태어나지 않았을 나를 상상했다.

나는 아빠의 여동생들이 우리 집에 남기고 간 소설을 읽고 컸다. 은희경의《새의 선물》과 신경숙의《외딴방》은 몇 번씩 읽었다. 책의 첫 장에 적힌 '사랑하는 상현에게' '상례의 생일을 축하하며' 같은 짧은 문구는 셀 수 없을 정도로 읽었다. 나는 그 정도의 감수성과 지식, 친구를 갖게 된 그들을 다시 한번 경멸했다. 아빠의 여동생들은 차례차례 대도시로 흩어졌고 아빠는 마을에 남았다. 그는 농사를 지어 가족을 부양했다. 집 앞의 복숭아 과수원이 그가 일구게 된 첫 번째 땅이었다.

과수원 농사는 쉽지 않았다. 날씨와 재해에 취약했고 도저히 막을 도리가 없었다. 그는 과수원 대신 비교적 안정적인 벼농사를 선택했다. 그리고 이사했다. 산을 하나 돌아가면 나오는 마을이었다. 태어나 살던 집과 이사한 집 사이에 그가 기억하는 모든 조상이 묻혔다. 그것이 그의 인생 유일한 이사였다. 나는 그 마을에서 태어났다. 그가 심고 기르고 수확한 쌀로 지은 밥을 먹으며 열일곱 해를 그곳에서 지냈다. 그리고 경멸하는 아빠

의 여동생들처럼 크고 먼 도시로 떠났다.

아빠는 평생을 거쳐 단 하나의 산을 넘었고 나는 수도 없이 많은 국경을 지났다. 아빠는 뿌리를 깊게 내린 나무처럼 살고 나는 어느 둥지에라도 갈 수 있는 영악한 새처럼 산다. 아빠는 "죽어도 이 집에서 죽는다"라고 말하고 나는 여전히 가족도 친구도 없는 곳에서 새로운 삶을 시작하는 상상을 한다. 아빠와 나는 같은 땅을 딛고 자라 서로가 갈 수 있는 가장 먼 곳까지 왔다. 나는 단 한번도 그의 땅을 진심으로 그리워하지 않았다. 그래서 이제는 그 땅에 돌아갈 수 없게 되었다.

2장

여름

모든 것이 푸르게 물들어가는 계절

여름의 피부

우리는 몸으로 계절을 산다. 여름은 더워서 좋아, 겨울은 추워서 싫어. 계절을 기온에 따른 기호로만 나타내는 건 어딘가 재미없고 맹숭맹숭하다. 수박도 한 번 먹어보지 못하고 여름이 가버린 것과 비슷하달까. 저마다의 몸이 다른 것처럼 계절을 살아내는 방식도 수천 가지다.

나의 경우, 겨울에는 비교적 적은 단어만으로 계절을 난다. 이미 품속에 넣었지만 잘 알지 못하는 단어, 익숙했다가 돌연 낯설어지는 단어, 영원히 그 의미를 알 수 없을 것 같은 단어. 고독, 꿈, 사랑, 아름다움, 슬픔…. 겨울에는 무언가를 더 알아내기 위해 걸음을 옮기는 대신 그 단어들을 가만히 안고 웅크린다. 작은 새가 된 것처럼 날갯죽지 안쪽에 그것들을 넣어두고 온도

를 높이는 데 힘을 쓴다.

여름에는 새로운 단어를 껴안을 수 있는 몸을 갖게 된다. 여름이 나를 통과했으면 좋겠다는 마음으로, 계절의 모든 흔적을 남기고 갔으면 좋겠다는 마음으로, 볕이 내리쬐는 대로 느슨하게 몸을 푼다. 바람이 들도록 몸을 연다. 어떤 것이든 안으로 흘러들어와 나를 간지럽히도록 내버려둔다. 눈꺼풀 위로, 손톱 아래로, 등줄기로, 귓바퀴로, 양 뺨으로, 발가락 사이로, 무릎 뒤편으로. 나는 그중에서 조금 시고 달콤한, 다 익어도 어쩐지 풋내가 나는 것들을 조심스럽게 골라낸다. 여름에는 어쩐지 그런 맛이 어울리니까. 발끝으로 굴러오는 무수한 여름의 증거 중에서 몇몇을 주워 탐한다.

내가 여름에 주운 단어 중 하나는 나신裸身이다. 아무것도 걸치지 않은 몸. 나는 종종 그 단어를 즐기는 일을 좋아한다. 혼자이고, 외롭지도 않은, 남자 없는 여름. 창문을 연 뒤 옷을 훌훌 벗고 집 안을 거닌다. 타인의 시선이 부재할 때 몸은 가벼워진다. 그 행위에는 은밀한 자유로움이 깃든다. 신기한 일이다. 내가 나를 바라볼 때, 몸은 나에게서 고립되지 않는다. 혹은 그럴 때만 나에게 몸이 있음을, 살아 있음을, 여기 있음을 깨닫곤 한다.

이런 홀가분한 상태만큼 기분 좋은 일도 있다. 세상을 살갗으

로 느낄 수 있는 범위가 넓어진다는 것. 몇 겹의 옷을 두르고 지내는 겨울에는 상상도 못 할 일이다. 무언가에 닿은 피부는 자신의 상태를 말하는 동시에 피부에 닿은 대상의 상태도 알린다. 그 접촉면에서 대화가 일어난다. 무릎이나 종아리, 팔꿈치가 익숙한 물건들에 닿을 때 그 부피감과 무게감, 촉감과 온도는 평소 느끼던 것과는 깜짝 놀랄 만큼 다르다.

나신으로 고양이를 끌어안으면 나 또한 동물이라는 걸 깨닫고, 나무로 만든 책장에 기대면 그것이 살아 있음을 느낀다. 맨몸으로 물속에 들어가면 물과 몸의 경계가 흐려지고, 복숭아를 크게 베어 물다가 그 과즙이 손바닥을 타고 팔로 흐르면 과일이 내 앞에 오기까지 품었던 뙤약볕을 알게 된다. 나는 고양이가 되고, 나무가 되고, 물이 되고, 복숭아가 된다. 그렇게 여름은 새로워진다.

루치타 우르타도Luchita Hurtado의 〈무제Untitled〉는 이런 기분과 꼭 닮았다. 자신의 몸과 앞에 놓인 과일을 내려다보는, 1인칭의 시선에 붙들리는 초상화.

우르타도는 베네수엘라에서 태어나 여덟 살에 미국으로 이주했다. 뉴욕에서 자랐고 멕시코시티, 산타모니카, 뉴멕시코, 캘리포니아, 산티아고 등 여러 지역에서 생을 보냈다. 그는

1920년에 태어나 2020년 99세의 나이로 눈을 감았다. 무려 한 세기를 살고 간 것이다. 하지만 우르타도의 작품은 1970년대까지 거의 전시되지 않았다. 미술계의 주목을 받은 것은 2018년, 그가 90대에 접어들어서였다. 세 번째 남편인 화가 리 멀리컨 사이에서 낳은 두 아들 존과 매트 역시 예술가였다. 이들은 세상을 떠난 아버지가 더 많은 사람에게 알려지기를 바라며 유산을 정리하고 작품을 한곳으로 모으기 시작했는데, 그 과정에서 어머니 우르타도를 재발견하게 된다. LH라는 서명이 쓰인 작품은 1200점이 넘었다. 이들은 본능적으로 이 숨겨진 예술가와 무언가를 해야 한다는 걸 깨달았다.

우르타도는 평생 그림을 그렸지만 생활의 우위를 점한 건 늘 아이와 남편, 그리고 남편의 예술이었다. 특히 리와 지낼 때는 그의 작품을 존경해 그쪽으로 에너지를 쏟았고, 자신도 남편과 마찬가지로 일을 하고 있으며 그림을 그리는 작가라는 사실을 받아들이기가 어려웠다고 회고했다.

우르타도는 40세가 되었을 때 산타모니카로 이주하면서 자신의 첫 번째 스튜디오를 갖게 됐다. 부모이자 예술가로 사는 데에는 적지 않은 에너지가 필요했다. 그가 '진짜 그림'이라고 칭할 수 있는 작품을 그릴 수 있는 시간은 모든 사람이 잠든 후였다.

〈무제〉, 1970, 루치타 우르타도

그림을 그려온 긴 세월과 열정이 무색하게 우르타도는 자신의 그림을 보이기를 주저했다. 프리다 칼로, 마크 로스코, 로버트 마더웰, 이사무 노구치 등 여러 예술가와 어울렸지만 그들조차 우르타도를 예술가로 인지하지 못했다.

우르타도는 여러 인터뷰를 통해 소극적이었던 과거에 대해 털어놓았다. 과거에는 여성들이 자신의 작업을 보여주지 않았던 때가 있었으며, 때로는 그저 작품을 보이기 부끄럽고 불편했다고 말하기도 했다. 이러한 태도는 1970년 로스앤젤레스 여성 예술가 모임과 1974년 여성주의 미술을 위한 건물에서 열린 첫 번째 전시 이후 차츰 바뀌었다. 그는 로스앤젤레스 카운티 미술관에서 열린 개인전 행사에서 이 시기를 회상하며 이렇게 말했다. "나는 그때 처음으로 내가 루치타 멀리컨이 아니라는 걸 깨달았습니다. 나는 루치타 우르타도였습니다." 무엇이 진짜 그의 마음이었을까? 어쩌면 그는 무엇이든지 될 수 있다고, 수줍게 믿어왔던 게 아닐까.

밤, 부엌 식탁에서 자신의 나신을 그리는 중년의 여인을 떠올린다. 두 번의 이혼을 겪고 다섯 살 난 아들을 떠나보낸, 그럼에도 불구하고 세계를 낙관하는, 자신이 그림을 그리는 사람인지

아니면 무엇을 하는 사람인지 오랜 시간 알 수 없었던, 바로 그 여인. 그 앞에는 열매와 바구니와 아이 장난감과 담배와 불붙은 성냥이 있다. 자신이 탐하고, 자신을 방해하고, 자신이 되고 싶은 어떤 것들. 그렇게 생각하면 이 그림은 어떤 수식어도, 관계도, 평판도 걸치지 않고 나라는 존재로 걸어간 흔적처럼 보인다. 그의 나신은, 여름의 피부는 그렇게 세계와의 간격을 좁힌다.

이 시리즈의 제목은 〈나는^{I AM}〉이다. 〈나는〉으로 끝나는 그 제목이 좋다. 그 뒤로 어떤 단어든 문장이든 붙일 수 있기 때문이다. 자기 안에 있는 풍경과 수많은 가능성을. 1955년 우르타도는 한 인터뷰에서 이 시리즈의 기원을 돌아보며 이렇게 말했다. "이것이 풍경이고, 세계이고, 당신이 가진 전부이고, 당신의 집이고, 당신이 사는 곳입니다."

그의 말을 '나는'으로 시작하는 문장으로 다시 적어본다.

나는 풍경이다. 나는 세계이다. 나는 내가 가진 전부이다. 나는 나의 집이다. 나는 내가 사는 곳이다.

그러니까 나는,

북향의 블루, 보나르의 블루

연남동에 '북향'이라는 카페가 있었다. 이름이 단정하게 적힌 작은 간판이 달려 있고 늘 의자 한두 개가 바깥에 나와 있던 곳. 좁은 공간에는 테이블이 빼곡히 들어서 있었고 각자의 자리에 앉으면 누구의 방해도 받지 않게끔 책장으로 낮은 벽이 세워져 있었다. 그래서였을까. 10평 남짓한 카페는 어쩐지 독서실 같은 분위기를 풍겼다. 얇은 커튼을 쳐둔 실내는 약간 습하고 눅눅했다. 몇몇 테이블은 파란색이었고, 사람들은 굴 속에 들어가기라도 한 듯 앉아 있었다. 날씨가 어떻든 그곳은 조금 흐렸다.

북향의 주인은 그곳에서 오래 시간을 보내는 사람을 환영했다. 그렇게 카페를 운영하는 사람은 드물었다. 나는 북향에 주로 공부를 하러 갔다. 그곳에 자리를 잡으면 집 바깥에도 방이

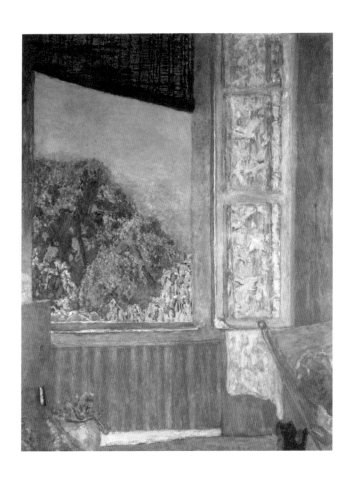

〈열린 창문〉, 1921, 피에르 보나르

생긴 기분이었다. 게다가 커피 외에도 간단한 식사를 해결할 수 있었다. 키슈, 스프, 때로는 간장계란밥이 메뉴에 올라왔다. 자기 몫의 커피와 식사를 주문하면 주인은 소리 없이 조리를 시작했다. 사람들은 숨죽이고 자기 할 일을 했다. 칸막이 역할을 하는 책장을 사이에 두고 다닥다닥 붙어 앉아 있었지만 우리는 모두 서로에게서 한 발짝 물러나 있었다. 지금 생각하면 그 거리가 북향에 가면 느끼던 편안함의 근원이었던 것 같다.

그곳이 진짜 북향이었는지는 모르겠다. 북향에 대한 나의 인상은 외벽을 이루던 유리 새시에 송골송골 맺혀 있던 물방울로 남아 있다. 그 물방울은 공간 안의 암묵적 거리와 그걸 말없이 지키던 이들의 온도차로 인해 생겨났을 것이다.

북향은 2017년 6월에 문득 문을 닫았다. 동네에 그늘을 드리우던 나무 한 그루가 사라지는 기분을 느꼈다.

지금 살고 있는 집은 북향이다. 종일 해가 잘드는 남향이 아니어도 동향이면 아침의 맑고 깨끗한 빛을, 서향이면 오후의 노을을 누릴 수 있다. 북향은 이런 태양의 호사를 누릴 수 없기 때문에 보통 사람들이 선호하지 않는다. 북향에도 나름의 장점은 있다. 조도가 균일하기 때문에 집중이 필요한 작업을 하기에 적절하고 직사광선이 들지 않아 여름에도 시원한 편이다. 집에 그

림을 건 후 알게 된 사실이지만 이런 이유로 그림이나 책, 가구와 벽지 등의 변색을 피할 수 있다. 남향과 달리 눈부심이 적기 때문에 창밖의 풍경을 감상하기 좋은 방향이기도 하다.

이 집으로 이사 오기 전에는 남향 집에 살았다. 처음 그곳에 살게 됐을 때는 매일이 안락할 줄 알았다. 불행히도 그 집에서는 1년도 버티지 못하고 짐을 쌌다. 직사광선으로 쏟아지는 빛은 어떤 그늘도 허락하지 않았다. 시시각각 변하는 세상의 이야기들이 모두 집 안으로 들어오는 듯했다. 혼자 있어도 혼자 있는 것 같지 않았다. 그곳에서 나는 자주 불안해했고, 드라큘라마냥 블라인드를 내리고 지낼 때가 많았다.

북향에서는 모든 것이 조용하다. 세상이 어떻든 상관없이 느긋하게 관조할 수 있다. 뜨거운 여름 어느 건물의 차양 아래 있는 듯, 세속에서 비켜나 유배지에 있는 듯. 북향의 그런 서늘하고 무심한 기운이 나를 편안하게 한다. 창백한 빛 속에서는 모든 것이 선명하게 보여서 풍경이 숨겨둔 이야기를 발견할 수 있다.

특히 바깥과 실내의 푸른 기운이 서로 만나는 새벽과 어스름은 내가 가장 기다리는 시간이다. 그때 창밖의 하늘과 실내의 빛은 완전히 포개어져 안팎을 구별하기 힘들다. 그곳은 완벽한 푸름 속에서 머무를 수 있는 나만의 은거지다. 그 시간과 공간

은 아주 짧은 시간 동안만 유효하지만, 하루도 빼놓지 않고 찾아온다.

파란 그림에 대한 책을 쓴다고 말하면, 사람들은 종종 어떤 파랑을 좋아하는지 물어왔다. 파랑은 투명하고 넓고 깊다. 그런 색의 구체적인 좌표를 짚는 건 쉽지 않다. 하지만 속으로 생각했다. 결국 나는 피에르 보나르Pierre Bonnard의 블루를 말하게 될 것이라고.

보나르는 1867년 파리 근교 퐁트네오로즈에서 태어났다. 어려서부터 화가를 꿈꿨지만 아버지의 뜻에 따라 소르본 대학에 진학해 법학을 공부했다. 변호사가 되어 센강 지역 검사국에 출근하는 그의 얼굴엔 지루함이 떠오르지 않는 날이 없었다. 갈망의 크기는 점점 커졌다. 법조계를 떠나기 위해 더욱 그림에 몰두했던 그는 1890년 초부터 전업 화가로 살아가게 된다.

보나르는 대학 시절 미술학교인 줄리앙 아카데미에서도 수업을 들었다. 이곳에서 만난 에두아르 뷔야르, 모리스 드니, 폴 세르쥐에 등과 나비Les Nabis파*의 일원으로 활동했다. 이들은 폴 고갱의 영향을 받아 색채의 역할을 탐구하며 대담하고 단순한 스타일을 추구했다. 드니와 세르쥐에는 주로 상징주의, 신비주

의, 종교에 관심을 가졌는데 뷔야르와 보나르가 몰두한 주제는 자신을 둘러싼 일상 생활이었다. 실내 정경, 풍경, 초상, 나체, 동물, 정물, 그리고 이 모든 것을 감싸는 주야의 빛…. 17세기 네덜란드의 페르메이르로부터 이어져온 실내 화가의 계보는 이들에게로 이어졌다. 작가 줄리언 반스는 "보나르는 야외 생활을 그릴 때조차 실내 생활의 화가다"라고 썼다. 야외를 그리든 실내를 그리든 무엇을 그리든 그에게 내밀한 어떤 것이 있었다는 말일 테다.

보나르의 그림을 떠올리면 단번에 스치는 인상이 있다. 흐드러지는 계절과 집과 인물들의 한 때. 처음 그림을 마주할 때는 화려하다는 느낌이 든다. 노랑, 주황, 분홍, 자주, 초록, 파랑, 보라…. 온갖 색이 꽃다발처럼 모여 있다. 하지만 그의 캔버스는 빛을 반사하지 않는다. 오히려 그 안으로 끌어들인다. 그렇게 많은 색이 쓰였는데도 화사하고 밝다고 말할 수 없다. 여름을 묘사할 때도 마찬가지다. 보나르에게서는 여름 오후의 잔열보다 그늘을 읽는 것이 좋다. 가끔은 그가 흰 캔버스가 아니라 검

✦　　나비Nabi는 히브리어로 '예언자' '선지자'를 뜻한다. 나비파 화가들은 스스로 새로운 예술의 선구자라는 자부심을 갖고 있었다.

은 캔버스 위에 물감을 칠한 게 아닐까 하는 생각이 들 정도다.

> 화구 상자를 가지고 간다. 초록, 파랑, 노랑 물결이 흐르겠지.
> 아르카숑에는 네 가지 색조의 얼룩이 있다. 암녹색 전나무숲,
> 연녹색 바다, 노란색 모래, 푸른색 하늘. 그 얼룩의 크기만 바
> 꾸면 아르카숑의 스무 가지 모습을 만들어낼 수 있지. 그것이
> 내가 이 근사한 고장을 내 마음속에 그리는 방법이다.[+]

보나르는 날짜가 적힌 작은 수첩을 가지고 다녔다. 매일 그날
의 날씨와 색을 기록하고 스케치를 한 후 그 메모를 바탕으로
그림을 그렸다. 유난히 색에 민감하고 집착이 강해서 미술관에
이미 걸린 자신의 그림이 마음에 들지 않아 경비원 몰래 덧칠했
다는 일화도 있다. 보나르는 이젤이 아니라 스튜디오 벽에 캔버
스를 붙이고 여러 작품을 동시에 그렸다. 그는 대상을 앞에 두
고 그리는 화가가 아니라 일기를 쓰듯 기억을 끌어와 작업하는
화가였다.

[+] '아르카숑으로 떠나며 여동생에게 쓴 편지', 《보나르》, 앙투안 테라스
지음, 지현 옮김, 시공사, 19쪽, 2001.

〈선원의 다이닝룸〉, 1913, 피에르 보나르

맑고 추운 날씨에는 회색에 보라색이, 주황색을 띤 그늘에는 주홍색이 돈다.[✦]

보나르의 그림 속 여성은 대부분 마르트 드 멜리니다. 장례용 조화를 만드는 가게에서 일했던 마르트는 겹꽃처럼 비밀을 두르고 있었다. 이름도, 나이도 거짓이었다. 보나르는 마리아 부르쟁이라는 그의 진짜 이름도 30여년 후 결혼을 하면서 알게 된다.

마르트는 만성적인 결핵으로 피해망상, 신경쇠약 등을 앓았고 하루에 두세 번씩 강박적으로 목욕을 하곤 했다. 사람들과의 만남을 피했고 늘 집에 있기를 원했다. 그의 세계는 미묘하게 거칠었고 금방이라도 부서질 것처럼 연약했다. 보나르의 친구였던 저널리스트 타데 나탕송은 마르트를 이렇게 묘사했다. "그는 한 마리 새처럼 보였다. 놀란 듯한 표정, 물에 몸을 담그기를 좋아하는 취향, 날개 달린 것처럼 사뿐사뿐한 거동…"

마르트는 평생 자기만의 새장에서 살았다. 보나르는 새장을 만든 사람도, 그 열쇠를 쥔 사람도 아니었다. 1942년 마르트가

[✦] 1927년 2월 7일, 피에르 보나르의 다이어리

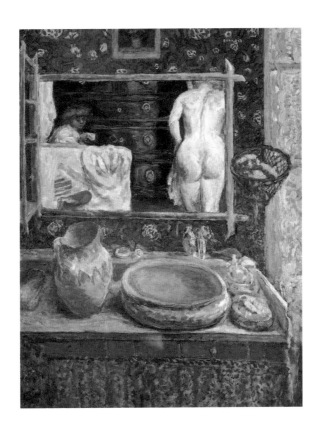

〈세면대 위의 거울〉, 1908, 피에르 보나르

먼저 떠나자 보나르는 그의 방문을 잠그고 다시는 열지 않았다.

384번. 마르트가 보나르의 그림 속에 등장한 횟수다. 그는 친밀한 대상과 관계에서만 발견할 수 있는 장면을 그렸지만 화가 자신이 대상과 가까운 거리에 있지는 않았다. 그래서인지 그림 속 마르트는 언제나 혼자서 부유하는 듯하다. 그는 실제로 그림을 그리는 동안 마르트가 가만히 있지 말고 방을 돌아다니기를 바랐고, 마르트는 그가 "존재와 부재를 모두 원했다"고 불평하듯 말했다. 보나르는 적극적으로 사건에 개입하는 인물이 아니라 사적이고 은밀한 감정들의 목격자였다.

이런 작업 스타일은 아마도 타고난 것일 테다. 보나르는 성정이 조용하고 동시에 독립적이었다. 어렸을 때부터 주변에서 일어나는 일에 적극적으로 개입하기보다 차분히 관찰하기를 좋아했다. 그는 있는지 없는지 티가 잘 나지 않는 관객 같은 사람이었다.

피에르 보나르는 우리가 상상할 수 있는 가장 신중한 사람, 가장 소심한 사람처럼 보인다. 보나르는 자신에 관한 이야기를 들으면 말한 사람이 부끄러울 정도로 우물쭈물 뒤로 물러선다.[*]

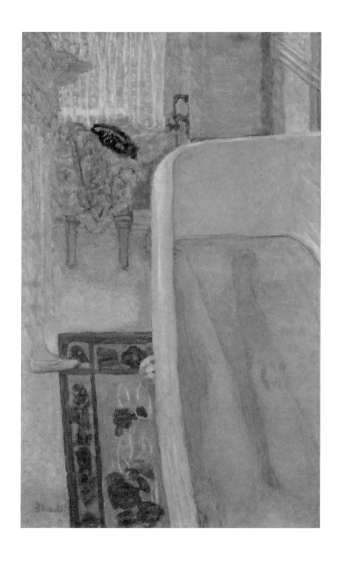

〈욕조 속의 누드〉, 1925, 피에르 보나르

이러한 태도는 풍경을 볼 때, 실내를 살필 때, 마르트를 관찰할 때, 그 후 캔버스 앞에 설 때도 마찬가지였다. 보나르는 언제나 한 걸음 물러나 있다. 나는 그의 그림을 볼 때마다 푸른 기운을 감지한다. 그것은 자신 안으로 한 발짝 물러나 있는 자의 시선에서 비롯한다. 앞이 아니라 뒤로 발걸음을 디딜 때 생기는 약간의 공간과 그늘. 그 물러남의 태도가 발하는 색. 그것이 내가 사랑하는 블루다.

✦ 미술비평가 레이몽 코그니아, 《문예 소식》, 1933년 7월 29일.

작은 망명

여행은 작은 망명 같다. 모국어의 세계를 떠난다는 점에서, 또 이름을 잊는다(亡名)는 의미에서. 이름과 역할이 겹겹이 껴입은 옷처럼 무겁게 느껴질 때, 나는 떠났다. 나를 잃는 것. 그것만이 무거운 캐리어를 끌고 집에서 나오며 바란 단 한 가지였다. 타인과 나의 언어가 평행선을 그릴 때 생기는 공백 안으로 들어가고 싶었다.

목적지는 로드아일랜드의 프로비던스였다. 미국에서 가장 작은 주의 주도. 비행기 티켓을 예매할 때만 해도 나는 그곳에 대해 아는 것이 거의 없었다. 소설가 줌파 라히리가 처음 단편을 쓰고, 그의 소설《저지대》의 주인공인 수바시와 가우리가 부서진 삶을 재건축하기 위해 도착한 도시라는 것 외에는.

줌파는 런던 출신 벵골 이민자 가정에서 태어나 미국으로 이주했다. 아버지는 로드아일랜드 대학교의 사서였다. 그는 대학에서 영문학을 전공하고 보스턴 대학교 문예창작과 대학원에서 처음 단편을 쓰기 시작했다. 그 후에는 보스턴 대학교와 로드아일랜드 디자인 스쿨에서 글쓰기를 가르쳤다.

줌파는 영어와 벵골어를 구사하지만, 두 언어 모두 모국어는 아니라고 말한다. 아무리 완벽하고 아름다운 영어를 말하고, 읽고, 쓰고, 가르쳐도 사람들은 그에게서 느껴지는 이국성을 바탕으로 질문을 던졌다. 다른 이름, 다른 가족, 다른 외모. 그 '다름'이 차라리 줌파의 고향이자 모국어였다.

사정은 미국 밖에서도 마찬가지였다. 줌파의 책이 다른 나라에서 번역되면 표지에 종종 내용과 전혀 관계없는 코끼리, 이국적인 꽃, 헤나로 문신한 손 등 인도를 떠올리게 하는 상징이 들어갔다. 인도에 가면 사람들은 그에게 영어로 말을 걸었다. 전통 의상을 입고 있지 않다는 이유였다. 언어를 가진다는 건 어떤 세계의 일원이 된다는 의미이기도 하다. 줌파에게는 영어와 벵골어가 있었지만 그는 어디에도 속하지 못했다.

그래서 줌파는 이탈리아어를 배우기 시작했다. 영어가 아닌 이탈리아어로 소설과 수필을 썼다. 그는 한 인터뷰에서 이렇게

말했다. "다시 생각해도 신비한 일이다. 나는 이탈리아에서 완전한 타인이다. 살아본 적도 없고, 친구도 없었다. 하지만 그곳에서 내 운명을 다시 재건축하고 싶었다."

줌파는 영어에서 이탈리아어로, 언어적 망명을 떠났다. 모국어를 이탈한 사람이 절뚝이는 언어로 건축한 세계는 유려하지는 않아도 순전했다. 매일 그가 만든 세계를 보호막처럼 몸에 덮고 걸었다. 어쩌면 그가 종종 지나쳤거나 들렀을지도 모르는 장소에서. 우리는 결국 어떤 종류의 이방인일 수밖에 없다는 연대감을 비밀처럼 공유하면서.

줌파의 한국어 번역본 표지에 쓰인 그림은 모두 미국 화가 에이미 베넷Amy Bennett의 작품이다. 에이미의 작업 방식은 독특하고 수고롭다. 그는 3D 미니어처 모델을 제작한 뒤 모형의 전체 혹은 일부를 2차원 평면에 다시 만든다. 그의 작업실은 물감 외에도 판지, 폼, 목재, 스티로폼, 플라스틱, 철도 모형들로 가득하다. 언뜻 건축모형 작업과 비슷해 보이지만, 둘 사이에는 커다란 차이점이 있다. 건축모형은 철저한 설계 후에 만들어지지만 에이미에게는 이 모델 자체가 스케치다. 그는 준비하지 않고 백지에 세트를 짓는다. 일단 세트가 완성되면 조명, 구도, 시점을 철저히 통제해 서사를 연출한다. 그는 상상이 아니라 관찰을 원

〈문제아〉, 2018, 에이미 베넷

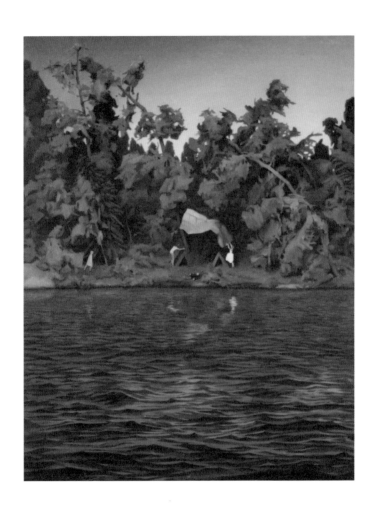

〈육지에서〉, 2008, 에이미 베넷

하는 화가다.

에이미의 작품에는 공통적인 정서가 있다. 일상적인 교외 생활 안에서 보이는 조용한 균열. 부모, 결혼, 가족 관계에서 오는 불안, 두려움, 긴장감. 그는 너무 멀거나, 너무 가까워서 누구도 들여다볼 수 없는 일상의 단절을 포착한다.

나무가 우거진 여름, 호숫가에 세 사람이 있다. 투박한 텐트와 장작을 보니 이들은 얼마간 쉬어 가려는 듯하다. 비가 오기 시작한 걸까. 왼쪽의 아이는 우비를 입고 있다. 여자는 팔을 뻗어 자기 몸보다 훨씬 긴 천을 펼친다. 남자는 반대편에 서서 천의 끝자락을 잡으려고 준비한다. 셋은 아마 텐트 사이에 푸른 천을 걸어 비를 피하거나, 나란히 그 위에 앉아 비를 맞을 것이다. 에이미의 다른 그림과는 달리 〈육지에서^{On Dry Land}〉에서는 특유의 불안과 긴장이 느껴지지 않는다. 세 사람의 제스처가 모두 자신 안에서 타인에게로 나아가고 있어서일까. 이들은 서로를 향해 팔을 뻗고, 손을 내밀고, 달려간다.

소설가는 연고 없는 언어로 삶을 재건축하고, 화가는 타인에게 방향을 여는 행위를 통해 작은 망명을 실현한다. 여행을 마치고 집으로 돌아온 나는 다시 생활의 자리에 앉는다. 노트북

을 열어 글을 쓴다. 폴 오스터의 말처럼 '내 안에 들어와 있는 타자들에게 경의를 표시하기 위해'. 그들에게 비로소 나의 언어를 건네기 위해. 말없이 앉을 수 있는 푸른 천을 깔아두기 위해. 그렇게 시작되는 또 다른 망명을 위해.

목적지는 조지아 오키프

2018년 겨울에는 뉴욕에 갔다. 나는 동행이 많았다. 제임스 설터, 던컨 한나, 폴 오스터, 조지아 오키프…. 좋아하는 예술가들의 책을 읽고, 작품을 보고, 그들이 머물렀던 장소에 나를 데려다 놓았다. 커피를 마시다가, 거리를 걷다가, 지하철을 타다가도 불현듯 그들이 읽혔다. 여행은 낯선 장소에서 자신을 지우고 타인을 배우는 경험이기도 했다.

일정을 마치고 돌아올 때쯤에도 여전히 알 수 없는 사람이 있었다. 뉴욕에서는 그를 온전히 이해할 수 없을 거라는 생각이 들었다. 일기장에 이런 문장을 적었다. 내년 여름에는 뉴멕시코에 가야겠다. 조지아 오키프가 마지막으로 머문 땅에. 그건 생각이라기보다 일종의 계시였다.

다음 해 여름이 왔다. 친구와 나는 뉴욕에서 만나 텍사스로 향하는 비행기를 탔다. 댈러스에서 소형 SUV를 빌렸다. 로드 트립이 시작됐다. 텍사스주에서 뉴멕시코주로 하루 만에 가기는 불가능해 보였다. 우리는 포트워스에서 알파인까지 차를 몰고 그곳에서 하루 묵기로 했다.

댈러스에서 알파인으로 가는 20번 국도를 탔다. 날이 저물자 주변에 차들이 점점 사라졌다. 어느 순간 도로에는 우리가 탄 차만 남았다. 길은 단순했다. 시간 개념이 흐릿해졌다. 친구는 운전이 마치 명상 같다고 말했다. 문득 고속도로 최면Highway hypnosis이 떠올랐다. 익숙한 도로를 달리는 동안 아무 생각 없는 상태에 빠지는 상태. 미국 사회에 장거리 통근과 운전이 흔한 경험이 되면서 나타나는 현상이라고 했다. 어쩐지 조금 무서운 기분이 들었는데 운전자의 얼굴은 평온하기만 했다. 깜깜한 밤이 되어서야 헛간 같은 숙소를 겨우 찾아냈다. 여덟 시간의 운전 후였다. 삐그덕거리는 침대와 눅눅한 이불을 불평할 틈도 없이 잠이 들었다.

아침에 일어나 문을 여니 풍경도, 공기도 확실히 달라져 있었다. 댈러스의 매끈하게 뻗은 고속도로와 지평선, 그 위로 무겁게 내리던 빛도 멀어졌다. 사막 한편이라는 생각 때문인지 공기

중에서 모래 냄새가 나는 듯했다. 우리는 미리 챙겨온 인스턴트 음식으로 간단히 요기를 했다.

알파인에서 마르파를 거쳐 산타페로 갈 때는 90번 국도와 54번 국도를 탔다. 차를 타는 행위에는 두 발로 걸을 때와는 다른 관능이 있다. 어떤 드라이브는 도로 위에 맨몸으로 누운 기분을 느끼게 했다. 나는 내내 잠도 자지 않고 풍경을 누렸다. 달리는 동안 창밖은 시시각각 변했다. 평원과 사막을 지나 산이 나타났다. 땅의 색이, 집의 형태가, 시차가, 인종이 달라졌다.✦

창밖으로 고개를 내놓은 나에게 운전하던 친구가 물었다. "왜 여기에 오고 싶었어?" 서울에서 뉴욕, 뉴욕에서 텍사스, 텍사스에서 뉴멕시코로 오는 긴 여정 동안 한 번도 묻지 않은 질문이었다.

"오키프가 봤던 것을 보고 싶어. 내 눈으로 보고 싶어."

뉴멕시코행은 아주 단순하고 순전한 열망에서 시작됐다.

✦　뉴멕시코는 본래 인디언의 땅이었다. 1607년부터 개척이 시작되어 스페인 총독령인 누에바에스파냐Nueva España와 멕시코의 산타페데누에보메히코 준주Santa Fe de Nuevo México를 거쳤다. 1848년 미국과 멕시코 간 전쟁의 결과로 미국의 영토가 되었고 1912년 47번째 주로 편입되었다. 오랫동안 스페인의 지배를 받았던 역사적 배경으로 인해 미국 내에서 히스패닉 주민이 가장 많고, 아메리카 원주민의 비율도 높은 편이다.

그는 말했다. "타당한 이유네." 차가 막 산타페에 접어들고 있었다.

오키프가 머물렀던 아비키우는 산타페에서도 한 시간 정도 더 들어가야 했다. 산 깊숙이 숙소를 잡은 탓에 한참을 길을 잃고 헤맸다. 다른 집을 숙소로 착각해 들어갔다 나오기도 했다. 다행히 아무도 없어서 오해를 받진 않았지만, 집 문을 훤히 열고 다니다니. 시골에 왔다는 사실을 실감했다. 어렵게 찾은 숙소는 동네의 맨 끝 집이었다. 테이블에 놓인 안내문에는 지역에 대한 소개와 함께 곰, 코요테, 뱀을 주의하라는 경고가 무심히 쓰여 있었다.

숙소는 어도비 양식[**]을 흉내 내서 만든 단층 주택이었다. 무언가를 따라 한 것들이 대부분 그렇듯 조악한 면이 있었지만 넓은 부엌과 야외 샤워 부스, 누우면 천창이 보이는 침실은 마음에 들었다.

아침이 되자 거실 한 면을 차지하는 창문으로 땅이 펼쳐졌다. 뉴멕시코의 땅은 정육점에 늘어놓은 고깃덩이 같았다. 짐승의

[**]　모래, 찰흙, 물로, 또 특정한 종류의 섬유나 유기 물질로 만들어진 벽돌을 쌓아 올려 회반죽을 바른 건축 양식.

살가죽을 막 벗긴 듯, 그들의 피부를 들춘 듯, 검붉고 푸르게 멍든 메사$^{Mesa+}$와 지층이 드러난 캐년이 한눈에 들어왔다. 나는 그 광경에 그저 압도당한 채 서 있었다. 풍경이 가득해 무엇을 봐야 할지 잘 알 수 없었다.

그때 나는 오키프의 땅에 도착했다는 걸 실감했다. 동시에 궁금증이 떠올랐다. 그는 어떻게 이 척박한 풍경에서 편안함을, 내 땅이라는 안정감을 찾아냈던 걸까?

오키프는 뉴멕시코라는 자신의 땅을 찾기 전까지 여러 땅을 거쳤다. 그는 1887년 11월 15일 위스콘신주 선 프레리의 한 농장에서 태어났다. 오키프의 부모는 수십만 평의 농토를 소유하고 있었고 그에게는 광활한 풍경이 익숙했다. 오키프는 11세에 화가가 되겠다고 결심한 후 17세에 시카고 미술대학에 입학했다. 잠시 뉴욕에서 공부하기도 했지만 집안 사정과 건강 문제로 화가라는 직업에 전념하기까지는 적지 않은 시간이 걸렸다. 오키프는 1912년부터 1918년까지 텍사스와 사우스캐롤라이나에서 미술교사로 일했다. 사적인 시간에는 황무지를 산책하거나

✦ 　스페인어로 탁자라는 뜻. 꼭대기는 탁자 위처럼 평평하고 주위는 가파른 지형을 말하며, 스페인 개척자들이 미국 남서부 지방을 개척할 때 처음 메사라고 부르기 시작했다.

등산이나 캠핑을 했다. 그는 거칠고 메마른 텍사스의 풍경에 본능적으로 끌렸다. "거기가 바로 나의 고향이었다. 그곳에는 무시무시한 바람과 완벽한 공허만이 있었다."

뉴욕은 오키프의 인생에 영광과 시련을 동시에 준 도시다. 그곳에서 사진가이자 갤러리스트인 알프레드 스티글리츠와의 인연이 시작되었기 때문이다. 그가 이끈 291 갤러리는 미술이라는 개념으로 사진을 전시한 첫 번째 화랑이다.♦♦

오키프의 친구 애니타 폴리처는 1915년 스티글리츠에게 오키프의 목탄 작품을 소개했다. 그가 오키프의 작품을 단번에 알아보았다는 일화는 유명하다. 스티글리츠는 자신이 발행하던 잡지《카메라 워크》에 "한 여성이 종이 위에 그토록 솔직하게 자신을 표현한 작품을 결코 본 적이 없다"고 썼다.

오키프는 스티글리츠의 격려 하에 291 갤러리에서 처음으로 작품을 선보이게 되고, 둘은 급속도로 가까워졌다. 스티글리츠가 찍은 오키프의 누드 사진은 그를 유명하게 만들었는데, 그

♦♦ 알프레드 스티글리츠는 당시 유럽 현대미술을 이끌었던 로댕, 피카소, 세잔, 마티스, 툴루즈로트레크, 브랑쿠시 등을 뉴욕에 소개했고 이후에는 존 마린, 마스던 하틀리, 아서 도브, 폴 스트랜드 등 모험적인 미국 현대 미술가들의 전시를 열었다.

유명세는 작품에 대한 해석을 평생 옭아맨 덫이었다.

오키프는 1919년 처음으로 꽃을 탐구하기 시작했다. 단면을 확대해 표현한 그의 그림에는 대범함과 자유로움, 동시에 초연함이 깃들어 있었다. 그러나 대중들은 꽃을 여성의 성기로, 오키프는 자연이 낳은 힘 혹은 원시의 여인으로 생각하며 작품을 성적인 암시로만 받아들였다. 자신이 미술교육을 받은 전문가이며, 색과 형태가 자신의 언어이기에 그림을 그린다고 주장해도 뉴욕은 자신만의 해석으로 오키프를 조금씩 밀어내는 것 같았다. 그럼에도 불구하고 오키프와 작품은 점점 유명해졌지만, 그는 평생 작품의 의미를 가두려는 시선과 싸워야 했다.

> 자신의 작품은 물론 존재만으로도, 오키프는 본의 아니게 이해할 수 없는 생물, 여성이라는 종에 관한 남성들의 편협한 시선을 온몸으로 받아내는 존재가 되어버렸다.[♦]

1929년 그는 재벌 상속녀이자 예술 후원가였던 메이블 도지 루한에게 뉴멕시코 타오스로 오라는 초대를 받는다. 세상의 시

♦ 《이상한 날씨》, 올리비아 랭 지음, 이동교 옮김, 어크로스, 158쪽, 2021.

초와 같은 풍경이 펼쳐진 그곳에서 오키프는 원초적인 힘을 느꼈다. 그는 천상 땅에 끌리는 사람이었다. "뉴욕에서는 결코 느끼지 못했던 것을 이곳에서 느끼고 있어요. 마침내 내게 딱 맞는 곳에 다시 돌아온 느낌이 들어요. 내 자신으로 돌아온 것 같습니다. 그래서 이곳이 좋아요."

그 시기 스티글리츠는 도로시 노먼이라는 부유한 기혼 여성과 부적절한 관계를 이어나갔다. 오키프는 겨울과 봄은 뉴욕에서 보냈지만 여름이면 늘 뉴멕시코로 향했다. 한때는 신경쇠약에 시달릴 정도로 건강이 무너지기도 했지만 그 땅에서 소의 두개골, 동물 뼈, 건축물과 풍경 등 작품의 새로운 주제를 찾으며 차츰 회복했다.

오키프는 1940년 고스트 랜치에 어도비 흙집을 구입했고, 스티글리츠가 생을 달리하기 전 아비키우에 있는 집을 구입한다. 그는 1950년 6월 뉴멕시코로 완전히 옮겨 겨울과 봄은 아비키우에서, 여름과 가을은 고스트 랜치(란초 데 로스부로스)에서 보내는 생활을 시작한다. 언젠가 뉴멕시코에 들렀던 애니타는 오키프가 거친 자연 한복판에서도 뉴욕의 54번가에 사는 것만큼 편해 보인다고 스티글리츠에게 말했다. 처음부터 생활이 원활했던 건 아니었다. 생필품을 사려면 차로 113킬로미터를 왕복

해야 했고, 세탁을 하기 위해서는 64킬로미터를 오가야 했다. 농작물을 가꾸기 어려운 환경이라 야채와 과일은 원주민에게서 샀다. 오키프는 고스트 랜치와 연결된 모든 것이 일종의 자유라고 말하면서도 여전히 고스트 랜치에서 사는 것이 고되다고 했다.

아비키우에 있는 오키프의 집에서는 그가 자신의 사적인 산이라고 표현했던 페더널이 멀리 보인다. 북아메리카 원주민 인디언인 나바호족은 이 산이 대지와 시간을 상징하는 '변화시키는 여자'의 탄생지라고 믿었다. 아름답지만 동시에 저항하는 땅. 오키프는 그곳을 걷고, 암벽을 등반하고, 자전거를 타고, 말을 타고, 차를 몰았다. 알몸으로 강에서 수영하고 땅에 눕고 야영을 했다. 몸을 열었고, 또 몸으로 받아들였다. 그것이 오키프가 땅을 변화시키고 길들인 방식이었다. 그는 유언대로 페더널 산 꼭대기 위에 뿌려져 땅의 일부가 되었다.

다음날 아침은 경고가 무색하게 아름다웠다. 비포장 도로에서 말들과 눈을 맞추며 조지아 오키프 재단으로 향했다. 몇달 전에 예약한 하우스 투어를 하기 위해서였다. 아비키우의 집은 오키프가 98세의 나이로 숨을 거둔 이후에도 그 모습 그대로

보존하고 있다. 텃밭과 정원은 가드닝 프로그램을 통해 고등학생들과 협업하면서 가꾼다. 사람들이 이곳을 소중히 여기고 공간을 유지하기 위해 애쓰는 게 느껴졌다. 그가 세상을 떠난 지 40년이 지났는데도 아우라가 남아 있었기 때문이다.

오키프의 집은 네모난 도형을 여러 개 펼쳐놓은 듯한 어도비 주택이었다. 오키프를 잘 알고 있던 조수 마리아 샤봇이 현대식으로 설계하고 감독한 집이다. 투어 가이드는 전통적인 어도비 건축물은 바닥을 짐승 피로 길들인다고 말했는데, 그 아이디어가 어쩐지 으스스하면서도 마음에 들었다. 살색의 건물이 살아 숨쉬는 짐승 같다는 느낌이 들었다. 잘 관리된 부엌과 텃밭을 지나 스튜디오와 침실이 있는 건물로 향했다. 그 길목에서 마주친 것은 파티오로 향하는 검은 문이었다.

나는 검은 문 앞에서 무언가 발에 채인 듯 멈추어 섰다. 온통 살색으로 뒤덮인 건물 사이를 잘 걷다가 걸려 넘어진 듯했다.

아비키우 주변에서는 검은색을 찾아보기 힘들다. 오히려 너무 컬러풀하다는 게 맞겠다. 그의 그림만 보아도 알 수 있다. 적색과 자색과 청색으로 물든 대지, 바랜 동물 뼈의 상아색, 깊이를 가늠할 수 없는 파란 하늘. 그러니 오히려 집 안에 이런 심연과 공백이 필요했는지도 모른다. 풍경을 들여다보면 식물이 보

이고, 식물을 더 들여다보면 암흑이 보이는 것처럼. 무언가를 가까이 들여다볼수록 우리는 암흑에 가까워진다.

오키프를 대표하는 주제 중 하나인 꽃은 다양한 형태로 진화했다. 나중에는 꽃인지 알아볼 수 없을 정도로 그림이 확대되기도 했다. 그 그림은 구상에서 추상으로 가는 과정에 있다. 나는 상상했다. 그 길목을 지나면 이 검은 문이 나오지 않을까.

투어 행렬을 따라가지 못하고 문 앞을 서성이는 나에게 친구가 'threshold'라는 단어를 알려주었다. 문지방이나 문턱이란 의미도 있지만 어떤 일을 경험하기 시작하거나 어떤 일이 변경되기 시작하는 수준 혹은 지점을 말하기도 한다고. 그 문은 나에게도, 수십 년 전의 오키프에게도 'threshold'였다.

나는 오키프의 그림 중에서도 특히 문 시리즈를 좋아한다. 비평가 헌터 드로호조스카필프는 오키프가 인생의 중요한 순간마다 문을 그렸다고 보았다. 특히 스스로 과도기를 느낄 때.

1916년 작인 〈밤에 텐트의 문Tent Door at Night〉은 오키프가 문이라는 주제를 처음으로 다룬 작품이다. 1924년 뉴멕시코에 갔을 때는 지역의 건축 양식과 황갈색 벽에 청동색 문이 강조되는 그림을 그렸다. 1948년 가장 큰 작품(120×210cm)인 〈봄Spring〉을 완성한 후 안마당 문이 있는 벽을 그려보면 좋겠다고 생각했

〈파티오에서 VIII〉, 1950, 조지아 오키프

다. 그렇게 문은 오키프에게 본격적인 주제가 되었다. 〈파티오 문Patio Door〉 연작은 다양한 형태와 색으로 변주되며 1950년부터 1960년대까지 이어졌다.

오키프는 검은 문에 대해 이렇게 말했다. "안마당에 있는 그 문 때문에 이 집을 산 것이다. (중략) 그 전에는 어떤 평화도 내 겐 없었다. 나는 언제나 그 문을 그리려고 했다. 하지만 결코 완 전히 그 문을 이해하지 못했다. 그건 저주다. 나는 그 문에 대해 서 그렇게 느낀다."

매일 이 문 앞을 지나며 그는 무슨 생각을 했을까? 문은 바닥 에 닿아 있는데, 그림 속에선 왜 문이 떠 있을까? 이 문을 바라 보는 건 일종의 의식이었을까? 정말 열기 위해 만들어진 문일 까? 나는 문 뒤의 공간에 대해서는 알지 못했지만, 이 문이 어딘 가로 향하는 입구였던 것은 분명하다고 느꼈다.

일정이 느슨했던 우리는 뉴멕시코에서 며칠 더 머물렀다. 고 스트 랜치에서 하이킹을 하고 멕시코 음식을 먹고 산타페에 있 는 조지아 오키프 뮤지엄에도 갔다. 아시아인이라고는 단 한 명 도 없는 온천에서 한껏 주목을 받기도 했다. 어딜 가도 장엄한 풍경이 우리를 에워쌌다.

나는 자연의 스펙터클을 앞에 두고도 자꾸만 그 검은 문을, 노

〈조지아 오키프〉, 1921, 알프레드 스티글리츠

년의 오키프를 찍은 사진을 떠올렸다. 흰 셔츠와 검은 치마를 입은 사진 속 오키프는 상반신이 훌쩍 넘는 크기의 캔버스를 지고 걷는다. 오키프가 지고 가는 것은 영원한 공백처럼 보였다. 채울 수 있고 또 채울 수 없는, 그릴 수 있고 또 그릴 수 없는, 볼 수 있고 또 볼 수 없는, 평생 탐구해야만 하는 사각형. 한 세기에 가까운 시간 동안 그는 인생의 대부분을 이 사각형 앞에서 보냈다.

어쩌면 문은 오키프가 매번 마주해야 했던 캔버스에 대한 은유가 아니었을까? 그는 자신이 본 것을, 느낀 것을, 말하고 싶은 것을 캔버스 안에 옮기려 했다. 쏟아지는 풍경을, 벌거벗은 자연을, 그것들이 자신에게 다가오는 방식을. 오키프는 그 일을 해냈다. 문을 열고 안으로 들어갈 수 있었기 때문에, 모든 것을 내던질 수 있었기 때문에, 두려워하지 않았기 때문에. 나는 나중에야 그 검은 문 뒤에 오키프가 자신의 작품을 숨겨놓았다는 걸 알았다. "미래가 좀 쓸쓸해 보일지도 모르겠지만 인생에 대한 내 느낌은 별난 승리감 같은 거예요. 쓸쓸하게 보이겠지요. 그러리라는 것을 알아요. 하지만 선택의 여지가 없으니 나는 두려워하지 않고 그 속으로 걸어 들어가겠어요. 그런 깨달음을 즐기면서 말이죠."

누구나 자신만의 캔버스를 지고 살아간다. 그 생각에 이르자

이제 막 세상에 나온 사람처럼 두려움을 느꼈다. 나는 내 앞에 놓인 저 심연 속으로 뚜벅뚜벅 걸어갈 수 있을까?

뉴멕시코의 풍경이 아무리 매혹적이었어도, 결국 내 마음에 남은 것은 빈 캔버스를 바라보던 오키프의 시선과 검은 문이었다. 그것이 내가 이 광활한 땅에서 가져올 수 있는 유일한 풍경인지도 몰랐다.

"오키프가 봤던 것을 보고 싶어."

라스베이거스로 향하는 차 안에서 내가 했던 말을 되뇌었다. 창문 밖으로 얼굴을 내밀고 고개를 젖혔다. 오키프의 그림에서 본 것과 같은, 길고 둥근 구름이 메사 위로 떠다녔다. 하지만 그가 그린 건 풍경화가 아니었다. 지금 이 순간에도 하늘은 변하고 있고, 내일은 또 다른 모습일 것이다. 그렇다면 오키프는 진짜로 무엇을 보았던 걸까. 무엇을 그렸던 걸까. 영원히 알 수 없겠지. 그러나 내 눈에 담기던 장면만은 또렷하다. 그때 내가 바라보던 건 시시각각 모습을 바꾸는 삶이라는 추상이었다.

잠으로 낙하하는 여자

때로 모양에 관해 묻는 사람을 만나게 된다. "어린 은행나무 잎이 어떻게 생겼는지 아나요?" 그런 질문은 보통 무언가를 알려주기 위함이고, 보통 그 대상은 아주 작다. 그들은 이 거대한 세상의 생김새를 파악하기 위해 애쓰기보다, 아주 작은 것에서 힌트를 얻고자 한다. 우리 앞에서 벌어지고 있지만 확인하기 어려운 진실을, 저마다의 비밀을 호주머니에 넣고 세상의 견습생인 양 걸어 다니면서.

어느 날 그들 중 한 명이 이렇게 말했다.

"빗방울이 어떤 모양인지 아세요?"

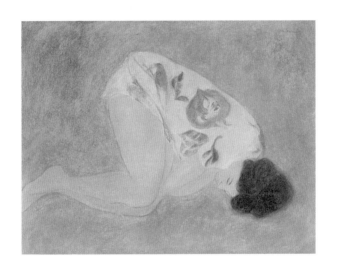

〈태아처럼 웅크린 여인〉, 1984, 피에르 본콩팽

떨어지는 빗방울은 자세히 들여다보면 낙하산과 닮았다고 그는 말했다. 위가 뾰족하고 밑이 둥근 물방울 모양이 아니라, 대기로부터 압력을 받아 아랫부분이 평평해지고 찌그러지면서 낙하산과 비슷한 모양이 된다고.

문득 어릴 때 생각이 났다. 나는 도피처가 필요할 때마다 낮잠을 자던 아이였다. 방 안에 누워 두꺼운 이불을 머리끝까지 덮고 잠으로 달아나곤 했다. 불안을 무게추 삼아 몸에 달고 잠으로 깊이깊이 내려갔다. 그러다 눈을 뜨면 갑자기 마음이 말갛게 씻겨나간 듯했다. 밤이 아닌 다른 시간에 얻어낸 잠에는 그런 속성이 있다.

그림 속 여자는 잠으로 낙하한다. 마치 빗방울처럼. 수면이라는 단어의 '수睡'라는 글자에는 졸음과 잠 외에도 꽃이 오므려지는 모양이라는 뜻이 있다. 자기 안으로 웅크리고, 동시에 자기를 내던져도 잠의 종착역은 안전하다. 웃기지 않은가. 추락해도 죽지 않는 절벽이라니. 세상에 그런 게 또 있을까? 오직 잠을 통해서만 도달할 수 있는 장소가 아닌가.

여름, 한낮, 잠으로 뛰어드는 피에르 본콩팽Pierre Boncompain의 여자들은 시퍼런 계곡물로 다이빙하는 사람과 다를 바가 없어 보인다. 잠에 뛰어들었다가 나온 이들의 표정은 읽기 어렵다.

그 모호함이, 그 애매함이 나를 사로잡는다. 이마 언저리에, 머리카락에 맺힌 땀방울 외에는 그의 모험을 증명해 줄 방법이 없다. 결국 누가 더 깊은 곳으로 뛰어들었는지는 모르는 일이다.

여름의 수행원

능소화와 죽은 매미가 담장 아래 함께 누울 때, 석류알이 껍질을 찢고 터져나올 때, 목덜미에 흐르던 땀이 별안간 식을 때, 긴 장마에 집 안이 수조처럼 잠길 때, 담쟁이가 건물의 벽을 타고 창을 덮을 때, 길을 걷다 발치에 문득 흠 없고 새파란 낙과가 채일 때.

그렇게 여름이 절정으로 향할 때면 종종 알 수 없는 서늘함이 유령처럼 스친다. 그 서늘함은 여름이 계절의 풍요와 찬란함 뒤에 숨긴 부패와 종말의 전조다. 계절의 한가운데를 비집고 들어오는 모순. 여름은 죽음을 껴안고 롤러코스터처럼 질주한다. 이것이 내가 여름을 좋아하는 이유다.

그해 여름 나는 수행자라 불려도 무방했다. 낯선 나라, 불편

한 침대에서 눈을 뜨면 매일 미술관으로 향했다. 그림 앞에 나를 제물로 내놓았다. 어떤 그림은 갈비뼈 안쪽 깊숙이 숨겨둔 욕구와 허기를 정확히 짚어냈고, 그것을 토해 내라고 종용했다.

여름이 자취를 감춘 듯한 어느 날, 지하철에 붙은 전시 포스터를 보고 숙소에서 멀리 떨어진 미술관으로 향했다. 스위스 화가 페르디난드 호들러Ferdinand Hodler의 전시가 열리고 있었다.

아무런 정보도 없이 전시장을 걸었다. 마지막으로 닿은 공간은 직사각형으로 길게 뻗어 있었다. 입구에 들어서자 한쪽 벽면을 모두 차지한 〈낮The Day〉이 먼저 눈에 들어왔다. 가로 폭이 3미터에 이르는 작품에는 다섯 명의 여인들이 하늘색 천 위에 앉아 있다. 가운데 인물은 마치 캔버스 위로 공간을 확장하려는 듯 양 손바닥을 위로 올리고, 나머지 인물들이 조용히 이 행위를 이어받는다. 대지는 이들의 손짓에 따라 여린 살갗을 드러내고 꽃을 피운다. 그림 속에서 느껴지는 생명력이 마음을 간질이려고 할 때, 나는 예상치 못한 죽음을 맞봐야만 했다. 뒤를 돌았을 때 보이는 벽에 〈밤The Night〉이 걸려 있었기 때문이다.

〈밤〉 속 인물들은 한 사람을 제외하고 깊은 잠에 빠져 있다. 홀로 깨어 있는 남자는 놀란 얼굴로 덮고 있던 이불을 들어 올리려 한다. 검은 이불 속에는 사람의 형상을 한 존재가 무릎을

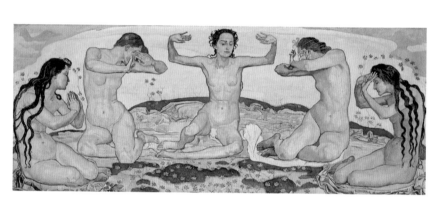

〈낮〉, 1900, 페르디난드 호들러

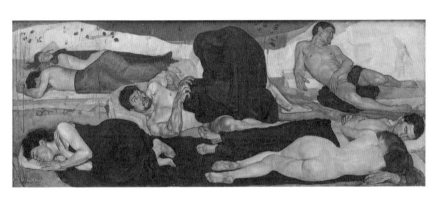

〈밤〉, 1890, 페르디난드 호들러

꿇고 고개를 숙인 채 다가와 있다. 불현듯 찾아온 죽음. 호들러의 얼굴을 한 남자는 그것을 홀로 대면한다.

〈낮〉과 〈밤〉이, 삶과 죽음이 서로를 먼발치에서 운명처럼 바라보는 공간. 좌표를 잃어버린 듯한 기분이 들어 그림 사이에 놓인 긴 벤치에 앉아 멍하니 시간을 보냈다. 그러다 떠올린 것은 한 영화였다.

〈미드소마〉는 한여름, 백야를 배경으로 벌어지는 공포 영화다. 주인공 대니는 조울증을 앓는 동생이 보낸 의미심장한 메일로 인해 마음이 초조하다. 실체 없던 불안은 곧 현실이 된다. 동생은 잠든 부모를 살해하고 본인도 목숨을 끊는다. 가족의 죽음으로 늪에 빠진 대니는 연인인 크리스티안에게 감정적 피난처를 구한다. 그러나 그는 반복된 대니의 힘든 상황에 질려버린 눈치다.

대니에게 구원의 손길을 내민 건 크리스티안이 아니라 그의 친구인 펠레다. 이들은 펠레의 고향인 스웨덴의 작은 마을 호르가로의 여행을 계획한다. 크리스티안은 대니를 위로하려다 엉겁결에 여행에 초대하는데, 오직 펠레만이 진심으로 대니를 환영한다.

마을은 마치 지상 낙원과 같은 모습이다. 90년에 한 번 9일간

열리는 하지제를 앞두고 축제 전야의 흥분이 은은하게 흐른다. 그 평화로운 하루가 지나기 전, 마을에서는 이해할 수 없는 일이 벌어지기 시작한다.

축제의 첫 번째 의식. 72세를 맞이한 노인들이 절벽에서 제 발로 뛰어내린다.✦ 고통스럽게 죽어가는 노인의 모습을 보며 마을 사람들은 바로 그가 자신인 듯 절규하고, 이 장면을 목격한 대니와 외지인들은 모두 충격에 휩싸인다. 그때 한 장로가 말한다. "필연적인 죽음을 기다리다 죽는 것은 영혼을 더럽히지요."

호르가 사람들은 삶이 계절처럼 되풀이된다고 생각한다. 18세까지는 자라나는 봄, 18세부터 36세는 순례를 떠나는 여름, 36세에서 54세까지는 일하는 가을, 54세부터 72세까지는 스승으로 지내는 겨울이다. 이들이 90년에 한 번 하지제를 지내는 이유는 그 주기로 생명이 순환한다고 믿어서다. 호르가에는 결혼 풍습이 없고, 근친상간이 금지되어 있어 하지제에 초대한 외

✦　에테스투파Attestupa 의식. 친족·씨족 절벽이라는 뜻으로 스웨덴, 노르웨이, 아이슬란드에는 이 이름이 붙은 절벽이 많다. 이로 인해 고대 북유럽에서 자신을 부양하기 어려운 노인들이 짐이 되지 않기 위해 자발적으로 생을 마감하거나, 이를 강요당했다는 추측이 있다.

부인 중 한 명과 성관계를 맺고 아이를 낳는다. 새로 태어난 아기는 그즈음 죽음을 맞이한 노인의 이름을 이어받는다. 그 이름은 마을에서 영원히 반복된다.

호르가 마을 사람들은 하나의 유기체처럼 살아가고, 삶과 죽음은 수평선을 그리듯 이어진다. 이러한 관점은 호들러의 그림에서도 나타난다.

1853년 베른에서 육 남매의 첫째로 태어난 그는 8세에 아버지를 잃었고, 두 남동생마저 결핵으로 떠나보냈다. 어머니는 그후 장식 화가와 결혼했지만 결핵으로 사망해 열네 살에 고아가 된다. 심지어 1861년에서 1885년 사이에는 그의 형제자매 여덟 명이 모두 죽었다. "집에 항상 시체가 있고, 그것이 당연한 것처럼 느껴졌다"고 말할 정도였다.

유년기의 영향일까. 호들러는 초기에 비극적이고 종말론적인 사고관을 드러내는 그림을 그렸다. 이런 세계관은 1892년을 기점으로 변화를 겪는다. 첫 번째 부인과 이혼한 후, 아들 헥토르의 친모인 오귀스트 뒤팽과 재결합하며 안정적인 생활이 시작되자 삶과 죽음을 낙관적으로 탐구하게 된 것이다. 그러나 비극은 다시 찾아왔다. 말년에 만난 여인 발랑틴 고데-다렐과 깊은 사랑에 빠졌지만, 오래 지나지 않아 그조차 암으로 떠나보내

고 만다.

사는 내내 죽음의 방문을 피할 수 없었던 호들러에게 예술가의 임무란 자연의 영원성과 그 안의 본질적인 아름다움을 표현하는 것이었다. 그는 자신의 작품 세계를 병렬주의Parallelism이라고 정의했다. 〈낮〉에서 볼 수 있듯 대칭적인 구도 안에서 제의적인 행동을 수행하는 인물들이 대표적인 예이다. 그림을 바라보는 이는 자연스럽게 초월적인 존재를 의식하게 되고, 개인이 거부할 수 없는 거대한 섭리 아래 있음을 느낀다. 이렇게 호들러의 그림에서 드러나는 대칭성과 반복성은 삶과 죽음에 대한 은유이기도 하다.

〈미드소마〉와 호들러의 공통점은 색에서도 나타난다.

절벽 의식이 시작되기 전, 마을 사람들은 함께 식사를 한다. 테이블은 푸른 옷을 입은 72세의 노인 두 명을 중심으로 양쪽으로 길게 뻗어 있다. 식사가 끝나면 푸른 옷을 입은 사람들이 나타나 두 노인을 가마에 태우고 절벽으로 향한다. 흰 돌로 이루어진 절벽에는 군데군데 푸른 기가 섞여 있다. 정상에 도착한 노인들은 칼로 양손에 상처를 내고 회청색 비석에 두 손을 대 핏자국을 남긴다. 그리고 푸른 옷을 입은 채 추락한다.

모두가 흰 의복을 입는 호르가 마을에서 푸른 옷을 입는 사람

은 제의를 치르는 사람과 제물이 될 사람뿐이다. 호들러의 그림 속에서도 마찬가지다. 삶과 죽음 사이, 그 과정을 수행하는 사람에게 왜 푸른색이 필요했을까?

고대 이집트인에게 파랑은 하늘, 나일강, 창조, 신성함을 의미했다. 창세 신화에 등장하는 아몬^Amon*^은 파란 피부로 묘사되었고, 파라오 시대에는 피안^彼岸^의 색으로 여겨졌다. 파란색은 장례 의식에도 많이 쓰였는데 저승으로 간 고인을 보호하기 위해서였다.

마야인들은 직접 제조한 색 '마야 블루^Maya Blue^'를 제의에 사용했다. 마야 문명의 중심지였던 멕시코 유카탄반도는 5월 중순부터 1월까지 건기였다. 농업 중심 사회였던 마야인들에게 비는 무엇보다 중요했는데, 이들은 파란색이 비의 신 챠크^Chaak^를 상징한다고 믿었다. 구름 한 점 없는 날, 그들은 제물이 될 사람을 파랗게 칠한 후 제단 위에서 제물의 가슴을 갈라 심장이 뛰는 상태로 신에게 바쳤다. 때로는 사람 대신 파랗게 칠한 도자기를 던지기도 했다.

♦ 이집트어로 감추어진 존재 혹은 '모든 것을 위한 생명의 숨결'이란 뜻
이다.

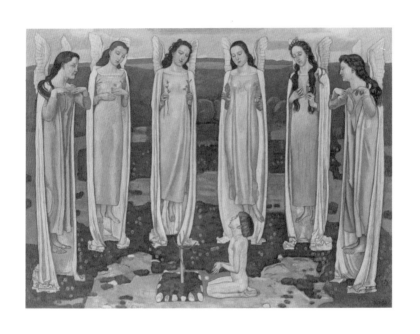

〈신택받은 자〉, 1903, 페르디난드 호들러

〈이모션〉, 1909, 페르디난드 호들러

〈영원을 향한 응시〉, 1914~1916, 페르디난드 호들러

파랑은 신에게 닿기 위한 색이자 삶과 죽음 사이를 중개하는 색이었던 것이다.

연인을 잠식하는 죽음을 지켜봐야 했던 호들러, 누구에게도 기대지 못하고 가족의 죽음을 홀로 삼켜야 했던 〈미드소마〉의 대니. 그들은 모두 죽음 앞에서 존재의 위기를 겪지만 동시에 이를 통해 변화할 기회를 얻는다.

호들러는 발랑틴이 투병하는 동안 200점이 넘는 그림을 그렸다. 사랑하는 이의 쇠락을 피하지 않고 지켜봤다. 그는 죽음을 기록하는 행위를 통해 생과 사의 이중적 구조를, 그 필연성을 받아들였다.

인신 공양 제의에 기함해 마을을 떠나려 했던 대니는 단절이 아니라 순환을 의미하는 종교적 죽음을 바라보며 인식의 변화를 겪는다. 동시에 자신의 기쁨과 슬픔에 공감하며 한 몸처럼 움직이는 마을 사람들에게 위안받는다. 축제는 계속 이어지고 대니는 하지제의 마지막 제물을 선택할 수 있는 메이퀸이 된다. 그는 이제 더 이상 축제에 참여한 외지인이 아니다. 호르가 공동체의 생명을 책임지는 제사장이자 순환의 원리 그 자체다.♦ 마지막 제물로 연인인 크리스티안을 선택한 대니는 불타는 성

전 앞에서 처음으로 환하게 웃는다.

미술관은 일상이 익사하는 장소다. 폐부를 찌르는 그림과 내면을 재편하는 그림 앞에 서면 태어나고, 죽고, 태어났다. 어쩌면 나는 그 반복에 매료되었던 걸까. 그 생각에 닿으니 〈낮〉과 〈밤〉의 마주봄 사이에서 두려움 아닌 기이한 생명력이 느껴졌다.

나는 다시 여름의 수행원이 되어 홀린 듯 문밖으로 나섰다. 머리 위로는 세계의 기원과도 같은 아침 햇살이 내리쬐고 있었다.

✦　　영화 〈미드소마(Midsommar, 2019) 〉에 나타난 희생 제의와 에로티즘
　　: 조르주 바타유Georges Bataille의 '연속성' 개념과 내적 변화를 중심으로,
　　고마리, 종교학연구 39권 0호, 한국종교학연구회.

3장

우울

사람의 몸이 푸르게 변하는 순간

죽음, 병, 멍, 그리고 우울

〈테이블에 앉은 안나 아미에〉, 1906, 퀴노 아미에

불안의 잼

요즘 부엌으로 달려가는 일이 잦아졌다. 냉장고를 열어 과일을 꺼내고 잘 보이는 곳에 세워둔 설탕통을 집어 든다. 그리고 잼을 끓인다. 블루베리잼, 산딸기잼, 사과잼, 무화과잼.

그렇게 부엌으로 향할 때 나는 보통 어찌할 수 없는 상태다. 어떤 날에는 기약 없이 무력하고, 다른 날에는 마음이 미끄러지듯이 들린다. 한 회사의 면접장에서 대표가 비전을 말해보라고 했다. 나는 야심 차게 대답했다. "모든 사람이 땅에서 5센티미터 정도는 떠 있어야 한다고 생각합니다." 대체 무슨 자신감으로 그런 말을 했던 걸까? 예술은 삶과 사람을 고양시켜야 한다는 의도에서 나온 문장 같은데, 사람이 땅에서 붕 떠 있으면 일상이 제법 곤란해진다.

몇 년 전 교토의 한 동물원에서 제자리를 끊임없이 도는 라쿤을 본 적이 있다. 우리를 육교처럼 가로질러 건너는 구조였다. 나는 다리 한가운데 서서 찌그러진 원을 그리는 라쿤을 한참 동안 내려다봤다. 내 마음을 시각적으로 그릴 수 있다면 아마도 그와 비슷한 모습일 것이다. 마음이 원을 그리기 시작하면 가만히 누워 눈동자만 굴리거나, 하릴없이 집 안을 오간다. 대체로 아무것도 하지 않거나 너무 많은 일을 한다. 나는 이것을 '아주 망가진 것은 아니지만 망가지지 않은 것도 아닌 상태'라고 명명했다.

1년 4개월 정도 되었을까. '이건 100퍼센트 우울증이군.' 오만한 자가 진단 끝에 간 병원에서 내게 주어진 단어는 불안장애와 조울증이었다. 우울이 생경했던 만큼 그 단어들도 낯설었다. 세 가지 사이에 무슨 차이가 있기는 한 건지. 첫 번째로 간 병원에서는 몇 달이 지나도 무슨 약을 처방하고 있는지 잘 알려주지 않길래 친구의 추천을 받아 병원을 옮겼다. 두 번째로 간 병원에서는 의사가 대뜸 가족 관계를 묻더니, 내 의지로는 좀처럼 말하지 않는 과거에 대한 질문을 던졌다. 모든 질문이 떨떠름했지만 앞에 앉은 정신과 의사의 권위는 감히 도전할 수가 없었다. 나는 순순히 대답했다. 부모는 언제 헤어졌는지, 어떤 이유로 헤어졌는지, 왜 엄마와 연락하지 않는지, 어쩌다 그런 마음

을 먹었는지, 그래서 엄마는 어떤 사람이었는지. 대답을 듣더니 의사는 말했다. "병이 살짝 묻었네요."

20대 중반 이후로 그렇게 충격적인 말은 들어본 적이 없다. 그건 무슨 선고 같았다(의사는 만나본 적도 없는 엄마와 나에게 모두 조울증을 진단했으니 선고가 맞긴 맞다). 나는 그를 원망했다. 내가 얼마나 엄마 생각을 안 하고 살았는데. 열네 살 때 엄마와 헤어진 후 단 한 번 만난 적도 없는데. 전화번호도 없고 심지어 생사도 모르는데. 억울한 감정이 들려는 찰나에 의사가 한 말의 의도를 눈치챘다. 내 생각과 의지와는 상관없이 내 몸에 엄마의 피가 흐른다는 것. 그는 그 이야기가 하고 싶었던 것이다. 그러자 내가 얼룩덜룩한 인간처럼 느껴졌다. 애써 숨긴 무늬들이 두드러기처럼 올라오는 것 같았다.

스위스 화가 퀴노 아미에^{Cuno Amiet}는 초상화와 자화상을 많이 남겼다. 그의 화풍에는 여러 가지 정의가 붙곤 한다. 상징주의, 클루아조니즘^{Cloisonnism}✦, 그중에서도 두드러지는 특징은 마치 배경에 묻힌 것처럼, 혹은 배경 속에서 인물이 드러나는 것처럼 보이는 점묘 기법이다. 배경과 인물의 경계를 알 수 없고, 색이 뒤섞인 그의 점묘화는 일차적으로 불안정한 느낌을 준다. 얼핏

보면 인물을 지우거나 망가트리려는 것처럼 보이기도 한다. 그러한 반복적인 시도 속에서도 그가 그린 초상화 속 얼굴은 기어이 살아남아 말을 건넨다. 세상에 얼룩덜룩하지 않은 인간은 없다는 듯.

병원에서 느낀 수치심의 대가로 매일 아침 먹을 수 있는 약을 처방받았다. 원망했던 의사에게 감사함을 느끼며 꼬박꼬박 약을 먹는다. 그래도 여전히, 마음이 어쩔 수 없는 상태를 겪는다. 감당하지 못할 만큼의 일을 받거나, 중요한 마감을 지키지 않거나, 새벽에 일어나 온갖 사이트에서 쇼핑을 하거나, 사이즈에 맞지 않는 옷을 사서 옷장 가득 넣어두거나. 그러다가 문득 신발 박스가 가득했던 엄마의 장롱 안을 떠올린다. 그 박스 안에는 호프집을 운영하던 엄마가 좀처럼 신을 일 없던 구두가 들어 있었다. 집에 혼자 있는 날이면 몰래 그것들을 하나씩 꺼내 발을 넣어보곤 했다. 2022년의 나는 흠칫 놀란다. 그런 상태가 반복된다. 그전보다 나아진 점이라면, 약 말고도 마음을 다스리는

♦ 클루아종Cloison은 원래 공간을 구획하는 격벽이라는 뜻으로, 클루아조니즘은 표현 대상의 형태를 단순화하고, 윤곽선을 강조해 그 안쪽을 평면적 색채로 채우는 화법을 가리킨다. 스테인드글라스, 일본 판화 및 원시미술의 영향을 받았다.

방법이 생겼다는 것이다.

그것이 잼 끓이기다. 나는 잼을 끓이는 일련의 과정을 빠짐없이 좋아한다. 알맞은 모양의 유리병을 고르고, 팔팔 끓는 물에 소독하고, 잘 삶은 소창 행주 위에 병을 말리고, 널찍하고 낮은 냄비에 과일과 설탕을 넣고, 중약불에서 잼을 젓다가 레몬즙을 짜고, 병에 내용물을 잘 담아 뒤집어 식힌 다음, 냉장고에 차곡차곡 쌓아두는 것. 그중에서도 제일 좋아하는 건 주걱으로 잼을 젓는 시간이다.

냄비만 뚫어져라 바라보며 휘저으면 과육은 자연스럽게 으깨지고, 색이 짙게 변하고, 점성이 생겨 끈적끈적해지다 졸아든다. 과일의 흔적이 남아 있지만 전혀 다른 무언가가 되어가는, 액체도 고체도 아닌 잼을 보고 있으면 몸에 약간의 쾌감이 오른다. 보글보글 끓는 냄비 가까이 코를 들이대고 크게 숨을 들이마신다. 달큼한 향이 몸 곳곳으로 퍼진다. 잼을 끓일 때는 아무 생각도 들지 않는다. 내가 없는 상태를 경험한다. 나는 이 과정을 명상이라고 부른다.

한 가지 고백하자면 나는 내가 만든 잼을 잘 먹지 않는다. 덕분에 냉장실 한편은 유리병이 차지해 버렸다. 누군가에게 선물로 주기에는 잼을 끓이게 된 이유가 불순해서 미안하다. 맛있게

먹는 사람을 보면 괜히 머뭇거리게 된다. 애초에 먹으려고 만든 게 아니라서 그런 걸까. 그래도 달콤하게 방부된 불안을 보면 마음이 놓인다. "병이 살짝 묻었네요"를 "잼이 살짝 묻었네요" 정도로 받아들이게 된다. 깨끗하고 잘생긴 용기에 담긴 나의 잼들은 유용하고 아름답다. 나는 안심하고 냉장고 문을 닫는다.

죽음의 이미지

시골에서 개의 죽음은 보통 아무것도 아니다.

내가 처음 목격한 죽음의 대상은 복실이다. 복실이는 엄마가 시집올 때 데려온 주둥이가 긴 개였다. 다갈색, 갈색, 흰색이 섞인 털을 늘어뜨리고 우아하게 걸었다. 아무에게나 짖지도 않았고 아무에게나 꼬리를 흔들지도 않았다. 시골에서는 그런 개를 보기 힘들어서 나는 복실이가 우리 집에 산다는 것만으로 의기양양하곤 했다.

엄마는 오랫동안 호프집을 운영했다. 가게가 있던 거리도, 힘을 실어 열어야 했던 육중한 나무 문도, 주방의 튀김 냄새와 기름진 바닥도, 동전 묶음과 영수증, 약 봉투로 가득했던 카운터 안쪽 수납장도 생생하지만 엄마의 모습은 희미하다. 내 기억 속

〈해변〉, 2019, 산야 칸타로브스키

의 그는 툴루즈로트레크가 그린 하녀처럼, 고단한 노동에 지친 잡역부처럼, 아무도 없는 가게 의자에 말없이 앉아 있을 뿐이다.

하교 후에는 늘 가게로 갔다. 엄마는 종종 테이블 맞은편에 나를 앉혀두고 의도를 숨긴 질문을 던지곤 했다. 나는 잔뜩 긴장한 채로 이야기를 들었다. 대체로 아이가 어른을 걱정하게 만드는 것이었다. 내가 아이였을 때도 엄마는 나를 아이처럼 생각하지 않았다. 그렇게 대해주지 않았다. 하지만 복실이는 아이처럼 예뻐했다. 그 앞에서는 영락없는 소녀 같았다. 손 갈퀴를 만들어 다정하게 털을 쓸었고 복실이에 대한 시시콜콜한 에피소드를 들려주기도 했다.

엄마가 소녀처럼 보였던 적이 한 번 더 있다. 처음이자 마지막으로 외갓집에 갔을 때였다. 지금 생각해 보면 정말 이상한 일이다. 외할아버지와 외할머니가 버젓이 살아 있는데도, 나는 그들을 만나지 못했다. 엄마가 자란 집은 초가집이라고 부를 수밖에 없는 모양새였다. 내내 시골에 산 내 눈에도 허름해 보였다. 아빠는 은색 갤로퍼를 아무렇게나 주차하고는 그 집에 의기양양하게 들어섰다. 엄마의 부모는 대단한 손님이 온 것처럼 어쩔 줄을 몰라 했다. 자식을 둘이나 낳고 중년에 접어든 엄마는 자기 부모님 말에 대답도 잘 못했다. 어리숙하고 속내를 알 수

없는 막내딸. 복실이는 그런 여자의 개였다.

어느 날 저녁이 기억난다. 해질녘이었다. 아빠가 복실이를 데리고 저수지 쪽으로 걸어갔다. 나는 아빠를 따라 뛰어나왔다. 왜인지 나와야 할 것 같아서, 그냥 기분이 이상해서, 어디에 가느냐고 물었다.

아빠는 저수지에 간다고 했다.

나는 또 물었다.

"산책 가는 거야?"

아빠가 뭐라고 대답했던가. 나는 아빠와 복실이의 뒷모습을 한참 바라봤다. 그날 복실이는 돌아오지 않았다.

동네에는 식용으로 기르는 개, 그러니까 똥개가 많았다. 그들의 운명은 비슷비슷했다. 목줄에 묶여 반경 1미터를 살았고 잔반을 먹으며 집을 지키다가 어느 날 죽었다. 제명에 죽는 개는 거의 없었다. 잔칫날이면 동네 나무에 거꾸로 매달려서 죽거나 화염방사기로 순식간에 타 죽었다. 그리고 식탁에 올랐다. 나는 시커멓게 굳어버린 개의 시체를 주기적으로 봐야만 했다.

그런데 복실이는 그런 개가 아니었다. 복실이는 엄마의 개였다. 모두가 그걸 알고 있었다. 아빠가 왜 복실이와 돌아오지 않았는지는 알 수 없다. 다홍색 해가 무겁게 내려앉던 저녁 하늘

과 천천히 멀어지던 둘의 뒷모습만 기억이 난다. 그 후 엄마는 어땠던가. 우리는 복실이가 없었던 것처럼 생활했다. 누구도 울지 않았고, 누구도 질문하지 않았다.

복실이 앞에서 소녀 같았던 엄마의 모습은 다시 볼 수 없었다. 내게 죽음의 이미지는 그런 것이다.

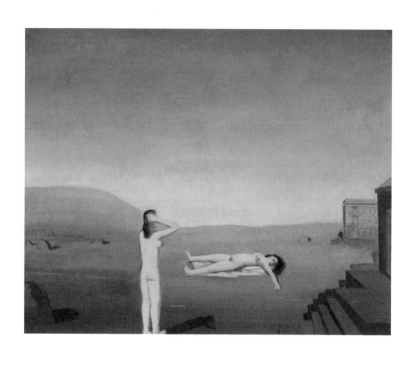

〈여인과 돌〉, 1934, 폴 델보

나에게서 달아난 자

일주일째 호텔에서 지내고 있다. 이번 달만 해도 몇 번째인지 모른다. 집에서 도망친 것이다. 사람들이 이유를 물을 때는 "4개월 동안 이어진 아파트 배관 공사 소음으로 인한 극심한 스트레스 때문"이라고 장황하게 대답하고 있지만, 사실 나는 무엇으로부터 도망치는지 모른 채 도망 왔다. 그 실체를 만질 수 없어 룸메이드가 내는 청소기 소리만 들리는 적막한 호텔에서 'Do not disturb' 버튼을 누르고 어쩔 줄 모르는 표정으로 앉아 있는 것이다.

일하기 위한 도구를 잔뜩 챙겨왔지만 책 읽기 외에는 다른 일을 할 수가 없어서 몇 권을 내리읽었다. 그중 한 권이 오테사 모시페그가 쓴 《내 휴식과 이완의 해》이다. 소설 속 주인공은 1년 동안 동면에 들 계획을 세운다. 세상살이에 대한 환멸, 극복하

지 못한 내면의 상처와 같은 현대인의 부산물에서 벗어날 방법으로 잠을 택했다. 그는 수상한 정신과 의사 닥터 터틀에게 과잉 진료를 받으며 1년간 잠을 누릴 수 있을 만큼의 약을 타내고, 갤러리에서 일하며 알게 된 예술가 핑 시와 모종의 거래를 한 뒤 동면에 든다. 다시 눈을 뜨면 새로운 삶을 살 수 있기를 바라면서.

어느 글쓰기 책에서 픽션을 쓸 때 중요한 것은 '우리가 사랑하는 주인공'이 무언가를 하는 것이라고 했다. 우선 주인공에게 호감을 느낄 만한 요소가 있어야 무슨 일이 일어나도 이해하고 연민을 불러일으킬 수 있다는 말이다. 그런데 이 책의 주인공은 도저히 사랑할 수가 없다.

주인공이 잠으로 도피하려는 이유는 뭘까. 어떤 극적인 사건이 있는 걸까. 내내 궁금해하며 읽었지만 책을 덮을 때까지도 '이렇다 할' 비극을 찾을 수 없었기 때문이다.

그는 스물여섯. 젊고 똑똑하다. 명문 대학을 나와 갤러리에서 일한다. 아름다운 외모와 몸매를 지녔고, 뉴욕에 자기 소유의 집이 있다. 부모가 죽은 후 남긴 유산 덕분에 돈도 많다. 약에 취해 백화점에서 명품을 마구 사들여도, 1년간 잠들어도 재정적으로 아무 문제도 생기지 않을 정도다. 만약 내가 그러면? 정신

나간 사람처럼 실실 웃고 다닐지도 모른다. 그러나 그는 자꾸만 자고 싶다. 아무것도 하고 싶지 않다.

주인공에게 연민을 느낄 수 없는 더 큰 이유는 그에게서 나를 발견했기 때문이다. 나는 내가 왜 도망치려는지 모른다. 왜 불안한지 모른다. 나를 사랑해 주는 사람이 있고, 편히 쉴 수 있는 집이 있고, 가끔 불러내 맥주 한잔할 친구도 있고, 일을 의뢰하는 사람도 있다. 그러니까 딱히 불행할 이유가 없다. 주인공처럼 말이다.

하지만 나는 무언가를 위해 힘을 내기가 어렵다. 기운이 발끝에서 차오르다가 무릎에서 찰박인다. 그게 내가 낼 수 있는 최대한의 에너지다. 무엇에도 만족을 못 하고 모든 것을 외면하고 싶다. 그래서 나는 계속 도망쳤다. 일에 지치면 회사를 그만뒀고, 누군가에게 실망하면 관계를 놓아버렸고, 벌여놓은 일을 수습하지 못해 포기해 버렸다. 지난해를 돌아보니 그곳에는 도망친 발자국만 남아 있었다.

그 모든 일이 아무렇지 않았던 것은 아니다. 어떤 때에는 나를 할퀴고 헤집어 놓았다. 하지만 그걸 들여다볼 엄두는 내지 못했다. 길 가다 우연히 열린 맨홀을 보는 것처럼, 깜짝 놀라며 옆으로 피해 갔다. 이런 게 나만 겪는 특별한 일은 아니지 않나.

그걸 변명으로 삼기엔 옹색하지 않나. 그렇게 생각했을 뿐이다.

이런 감정에 관해 쓰는 건 너무 어렵다. 내가 그것을 존중하지 않기 때문에, 하찮게 여기기 때문에 그럴지도 모르겠다. 우리는 우리에게 닥친 불행을 아무렇지 않게 여긴다. 주인공과 나는 이 지점에서 비슷한 자리에 놓인다.

> 리바는 나 혼자서 닿지 못하는 가려운 자리를 긁어주었다. 자신이 대면한 심오하고 진정하고 고통스러운 무언가를 그토록 상투적으로 정확히 표현함으로써 망쳐버리는 그녀를 보며 나는 이유를 찾았다. 그녀를 멍청이로 여길 이유, 그래서 그녀의 고통을, 그리고 더불어 내 고통까지 깎아내려도 된다고 생각할 이유를.✦

앞서 적었듯 주인공은 겉으로 보기엔 아무 문제가 없어 보인다. 하지만 행운이라고 생각되는 일에는 늘 이면이 있는 법이다. 그는 부모에게서 받아야 마땅한 사랑을 받지 못했다. 아주

✦ 《내 휴식과 이완의 해》, 오테사 모시페그 지음, 민은영 옮김, 문학동네, 207쪽, 2020.

어릴 때부터 가족이라는 이름의 가장자리에 위태롭게 서 있었다. 그러다 아버지는 암에 걸려 죽었고(그의 표현에 따르면 산 채로 잡아먹혔고), 어머니는 약물과 술에 취해 자살했다. 유일한 연인 관계에서는 폭언을 듣기 일쑤였고, 가장 친한 친구인 리바는 그에게 찾아온 불행에 안심했고 행운을 질투했다. 또 그의 잠을 방해했다. 유일하게 그를 돕는 예술가 핑 시는 포메라니안, 래브라도레트리버, 닥스훈트 등 다양한 순종견을 박제했다. 주인공은 그가 만든 예술 작품, 즉 박제한 동물과 다를 바 없었다. 살아 있는 것처럼 보이지만 삶은 없었다. 누구도 장식과도 같은 그 눈동자를 들여다보지 않았다. 자기 자신조차도.

그렇게 내 삶의 맨홀을 피해 다니던 어느 여름에 한 번도 가보지 않은 독일에 갔다. 그곳에 친구가 있다는 이유 하나만으로 망설임 없이 티켓을 끊고 짐을 쌌다. 나는 그 친구를 아주 좋아하지만, 솔직히 말해 그곳에 갈 이유는 없었다. 특별히 그 도시에 가보고 싶은 것도 아니었다. 그냥 그때 내게 돈이 있었고, 시간이 있었다. 그곳에 가면 모든 게 나아질 줄 알았다. 지루함, 불안함, 우울함이 이국의 공기에 씻겨나가길 기대했다. 낯선 언어를 발음하고, 그렇게 해서 받아낸 커피를 카페의 야외석에서 마시고, 미술관에 가서 우연히 좋은 작품을 만나면, 그렇게만 하면.

그런 일은 일어났다. 하지만 내 기분은 더 나아지지 않았다. 오히려 더 나빠지기도 했다. 나는 그곳에서도 도망을 꿈꿨다. 밀라노에 가면, 브뤼셀에 가면, 이곳이 아닌 다른 숙소로 옮기면, 한국에 돌아가지 않으면, 여기서 학교를 다닌다면. 친구와 나의 대화는 모두 '만약에'로 채워졌다.

친구도 자신의 독일행을 도피라고 여겼다. 행복하기 위해 떠나왔지만 남들처럼 유학이나 언어 공부를 위해서 온 게 아니라는 점이 그를 불편하게 만들었다. 우리는 구명조끼 없이 배를 탄 사람들 같았다.

그렇게 베를린에 머물던 어느 날 친구가 사는 셰어하우스에 잠을 청하러 갔다. 내가 묵었던 숙소 옆집에서 밤새 파티를 하는 바람에 뜬눈으로 밤을 샌 뒤였다. 마침 친구의 룸메이트들이 모두 집을 비운 터였다. 나는 처음 가본 집의 소파에 염치없이 몸을 던졌다.

친구는 내가 오기 전부터 거실의 가장 좋은 자리에 있는 집주인의 책상에 앉아 글을 쓰고 있었다. 그는 독일에 온 후 자신의 블로그에 일주일에 한 번씩 글을 올렸다. 아무도 의뢰하지 않았지만 혼자만의 마감을 지키는 듯했다. 무슨 이야기를 쓰는지는 물어보지 않았다. 다만 얕은 잠에서 깰 때마다 친구를 바라

봤다. 키보드 소리가 자장가처럼 들려왔다. 그 애가 글을 써 내려갈 때 창밖은 조금씩 푸르게 변했다. 집 안의 가구들은 천천히 어둠에 잠겼다. 내 마음대로 타인의 생활을 낙관할 수는 없지만, 글을 쓰는 동안은, 그 애가 보트에서 내려 땅에 두 발을 단단히 딛고 서 있는 것처럼 보였다. 여기가 어디인지는 중요하지 않았다. 나는 꽤 오랫동안 꼿꼿한 그의 뒷모습을 지켜봤다. 그때 나는 그 애가 도망친 게 아니라고 확신했다.

오랫동안 내게 남아 있는 친구의 뒷모습은 소설의 마지막 장면과 겹친다. 주인공은 계획한 대로 동면에 들었다가 일어난다. 그리곤 집에서 911테러가 일어난 직후 쌍둥이 빌딩에서 추락하는, 리바라고 추정되는 여자가 찍힌 비디오를 돌려본다. 그 여자가 완전히 깨어 있다고 느끼면서. 주인공이 끌어안고 뛰어내려야 하는 것은 잠이 아니라 자기 자신이었을까. 친구의 뒷모습을 바라보던 나와 추락하는 여자를 바라보던 주인공. 우리는 같은 자리에 있었다. 도망자의 자리에.

어쩌면 나는 다른 무엇도 아닌 나에게서 도망치고 있는지도 모른다. 한참 내달리다 뒤를 돌아보면 그곳에는 나에게서 달아난 나 외에는 아무것도 없다. 오로지 나밖에 없는 풍경은 폐허나 다름없다. 내가 나를 설명할 수 없을 때, 그 고통을 명명할 수

없을 때 만들어지는 나라는 폐허, 정체불명의 초현실적인 장소.

나는 어디에도 없고 바로 그곳에 있었다.

빈 잔의 서사

　빈 잔을 둔 여인 앞에 앉는다. 아마 오래전부터 나를 기다린 것 같다. 여인은 다섯 개의 잔에 천천히 맹물을 따르기 시작한다. 기다린 시간만큼 미지근해진. 나는 여인의 이야기를 듣고 싶다. 그가 먼저 말할 수 있도록 기다리고 싶다.

　파란 잔을 골라 내 쪽으로 둔다. 잔의 몸통을 살짝 잡았다 놓기를 반복한다. 계속 잡고 있으면 지문에 푸른 유약이 밸 것 같은, 그런 잔이다. 여인과 나는 천천히 맹물을 마신다.

　여인은 조용히 거실로 나간다. 나도 몇 걸음 뒤에서 따라 건는다. 식탁은 너무 크고 마주 보는 의자가 없다. 여인은 식탁 앞의 작은 스툴에 앉는다. 나머지 하나의 스툴에는 빈 그릇이 놓여 있다. 나는 딱히 앉을 자리를 찾을 수 없어서 조금 어색하게

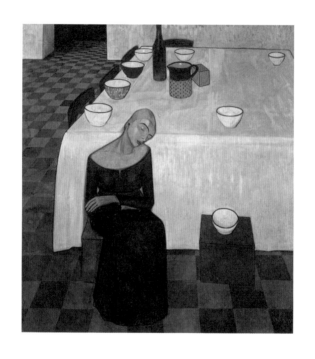

〈기다림〉, 1918~1919, 펠리체 카소라티

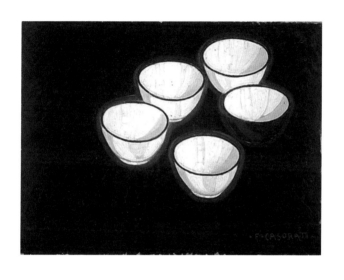

〈그릇〉, 1919, 펠리체 카소라티

벽에 기대어 선다. 여인의 입은 여전히 열리지 않는다. 그러나 분명히 어떤 말을 하려는 게 틀림없다. 알맞은 단어를 고르는 중일 것이다.

나는 여인을 내려다본다. 검은 원피스의 목 부분은 밑이 넓은 그릇처럼 파였다. 식탁 위의 기물은 모두 비어 있는데 여인의 쇄골부터 목 끝에만 무게를 가늠할 수 없는 말이 가득하다.

잔이나 그릇이 아주 적게만 필요한 인생에 대해 생각한다. 혹은 그것들이 주인을 다 잃어버린 인생에 대해.

나는 여인이 살아온 인생에 대해 적당한 말을 골라보려고 했다. 여인조차도 찾지 못한 말을. 그러나 내가 할 수 있는 건 다섯 개의 잔을 빈 잔으로 만드는 일뿐이었다. 여인이 가진 서사에 사소한 완성을 더한 셈이다. 이제 떠날 시간이었다. 여인은 나를 배웅하지 않았고 내가 문으로 걸어가는 동안 빈 그릇 하나를 허벅지에 뉘었다. 내가 들은 말은 그것뿐이었다.

뾰족함에 대하여

　연말이 되면 이소라 콘서트에 간다. 그 콘서트는 내가 가본 어느 공연보다도 심심하다. 화려한 조명이나 영상, 무대 세트도 없고 멘트는 컨디션에 따라 거의 하지 않을 때도 있다. 구성도 단순하다. 노래하는 이가 숨을 고르고 음을 이어갈 뿐이다. 신기하게도 이소라는 목소리를 내는 게 아니라 현을 짚듯, 건반을 누르듯, 온몸을 연주하는 것처럼 보인다. 그래서 그는 아주 예민한 악기를 다루는 연주자 같기도 하다.

　내가 매해 공연장 좌석에 앉아 있을 때 친구인 Y는 늘 무대의 뒤편에 있었다. 몇 년 동안 공연의 스태프로 일해 온 그 덕분에 한 가지 일화를 들을 수 있었다. 이소라는 공연 당일에도 집에서 최대한 오래 있다 나오기 위해 막이 오르기 직전에 도착하

는 편이라고 했다. 그래서 Y를 비롯한 모든 공연 스태프들은 그가 공연장에 오지 않을까 봐 매일 노심초사한다는 것이다. 스태프들의 초조한 마음이 이해되면서도, 아무도 만나지 않고 집에 혼자 있다가 나올 가수를 생각하니 슬며시 웃음이 났다. 나는 그런 그가 언제까지고 변하지 않았으면 좋겠다. 그 감정이 그의 재산이라고 생각한다.

나는 지금도 오래전 종영한 음악 프로그램 〈이소라의 프로포즈〉를 보곤 한다. 그중에 이소라가 '제발'이라는 곡을 부르는 영상이 있다. 곡이 시작되자 이소라는 얼굴을 일그러트리며 울음을 참는다. 숨을 토해내고 흐르는 눈물을 닦다가 노래를 못 하겠다고 고백한다. "어떡하지"라는 말을 되풀이하던 그는 관객들의 박수 소리를 듣고 노래를 이어나간다. 두 번이나 노래를 멈추고, 다시 부르는 중에도 좀처럼 감정을 추스르지 못한다. 그래도 끝내 노래에 담긴 자신의 이야기를 끝마친다.

알지 못하는, 영영 알 수 없는 사람들 앞에서 자신의 연약함을 내보인다는 것. 그 연약함을 내보이고도 자기의 이야기를 마칠 수 있다는 것이 내게는 늘 놀랍게 느껴진다. 그 장면은 노래 이상의 무엇이다.

독일의 낭만주의 화가 카스파르 다비드 프리드리히Caspar David Friedrich는 1774년 신앙심이 깊고 엄격한 루터교 가정에서 태어났다. 그가 유년기에 가장 먼저 익혀야 했던 건 죽음이었다. 일곱 살 무렵 천연두로 어머니를 잃었고, 이후 누이 두 명도 생을 달리했다. 비극은 하나 더 있었다. 그가 열세 살 때 남동생이 얼음이 언 호수에 빠져 익사한 것이다. 프리드리히는 그 모습을 속수무책으로 지켜봐야만 했다(물에 빠진 그를 구하려다가 죽었다는 이야기도 있다). 상실은 말년에도 이어졌다. 어울리는 사람이 많지 않았던 그와 친했던 동료 화가가 산책 중 피살당했고 그로 인해 크게 낙심했다.

당연한 결과인지도 모르겠지만 프리드리히의 성격은 예민하고 과묵했다. 트라우마로 인해 그는 평생 우울증과 대인기피증, 자살 충동에 시달렸다. 사람을 만나는 것보다 홀로 숲이나 들판을 방랑하거나 은둔하는 일이 그에게 더 쉬웠다. 그의 친구는 그를 "The most solitary of the solitary", 고독한 사람 중에서도 가장 고독한 자라고 불렀다.

〈난파된 희망Wreck of Hop〉이라는 이름으로도 불리는 이 그림은 내게는 프리드리히의 자화상이나 다름없다. 뾰족한 유빙이 섬처럼 얽힌 곳에서 난파한, 산산조각 났지만 침몰하지는 않은 배

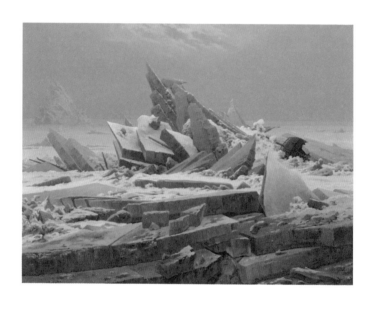

〈북극해〉, 1824, 카스파르 다비드 프리드리히

의 모습이 마치 그와 같아서다.

그의 작품 속에서 자연은 압도적인 공허와 가혹한 침묵을 만들고 운명의 불가해함 앞에 선 인간은 취약성과 나약함을 그대로 드러낸다. 화가 자신도 자연재해처럼 벌어지는 사건에 여러 번 패배했지만, 그 앞에 서기를 포기하지 않았다. 바라보기를 멈추지 않았다. 나는 그가 안개가 자욱한 산 위에 고독하게 선 방랑자*보다 난파선에서 끝끝내 살아남으려는 선원에 더 가까운 사람이었으리라 짐작한다.

브라질과 아르헨티나의 경계에 위치한 이구아수 폭포 사진이나, 푸른 알프스 계곡에서 바라본 융프라우가 담긴 엽서를 생각해보라. 이런 이미지들은 보는 즉시 우리를 매혹시킨다. 그러나 왜 그것들이 우리에게 중요한지, 우리 삶에 어떤 의미가 있는지 자세히 설명해보라고 하면, 적당한 대답을 떠올리기가 의외로 어려울 수 있다. 그리고 자연과의 만남은 폐부를 찌르듯 아플 수 있다. 자연은 마음 같아선 항상 더 많은 관심을 기

✦ 〈안개 바다 위의 방랑자Wanderer above the Sea of Fog〉, 1818, 카스파르 다비드 프리드리히.

울이고 싶지만 실제로는 거의 주목하지 못하고 지나치는 무엇 이기 때문이다.✦

그림 속 유빙의 날카로운 모서리를 보면서 이소라나 프리드리히와 닮은 이들을 떠올린다. 나이와 상관없이 여전히 모난 구석을 가진 사람들. 뾰족함을 연마하거나 닳지 않도록 애쓴 이들. 여전히 자신 안에서 미제인 감정을 지고 살아가는 어른들. 그 모습이 고집스럽고 세상과 불화하는 것처럼 여겨져도, 나만은 다르게 보고 싶다. 그들은 뭉툭해지기 쉬운 세상에 지지 않으려는 것이다. 내면에서 무슨 일이 벌어지는지 주시하고, 영영 풀 수 없을지도 모를 엉킨 실을 끝내 잡아당기려고 한다. 나는 그런 예술가들이 좋아서, 이들이 지켜낸 뾰족함으로 무언가를 꿰뚫는 송곳을 만들었으면 해서, 그들에 대한 글을 계속 쓰고 싶은 걸지도 모른다.

✦ 《영혼의 미술관》, 알랭 드 보통·존 암스트롱 지음, 김한영 옮김, 문학동네, 130쪽, 2013.

모순의 냄새

왜일까. 왜 에드워드 호퍼Edward Hopper의 그림은 작을 거라고 생각했을까. 생각해 보니 그의 그림을 볼 때 크기를 염두에 둔 적이 한번도 없었다. 처음 〈빛 속의 여인A Woman in the Sun〉 앞에 섰을 때, 나는 '크기'만을 볼 수밖에 없었다. 그다음엔 거친 붓질, 그다음엔 그 거칠고 큰 그림을 통해 보는 여자의 눈빛.

나는 이 그림을 조금은 낭만적으로 생각하고 있었다. 디지털 이미지로만 접한 그림 속의 여자는 창문으로 들어오는 직사각형의 빛을 가진 사람이었다. 그 정도의 빛을 사적으로 소유한 사람. 실제로 본 그림은 낭만과는 거리가 멀었다. 그것은 권태였다.

여자는 무엇을 보고 있었을까? 무엇을 보고 있기는 한 걸까?

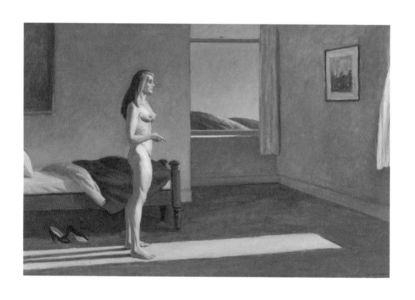

〈빛 속의 여인〉, 1961, 에드워드 호퍼

그의 초점 없는 눈빛은 바깥이 아닌 안을 향한다. 손에 문 담배, 아무렇게나 벗은 하이힐, 충혈된 눈과 반대로 카펫과 커튼, 창틀과 산등성이에 내려앉은 빛은 비현실적으로 평화롭다. 이렇게 그림 속에서 충돌하는 모순이 강렬한 현실성을 만들어낸다. 호퍼는 우리가 사는 모순의 세계를 한 장면으로 요약해서 건넨다.

"자, 받아."

그가 건넨 장면은 마치 현실이 아닌 듯 아름다워 거절할 수 없다. 하지만 받은 이는 곧 출처를 알 수 없는 냄새에 휩싸이게 된다. 이 그림에서 풍기는 담뱃재의 냄새처럼 지독한. 그것이 내가 맡은 호퍼의 세계다.

고독

비밀과 은둔과 침잠의 색

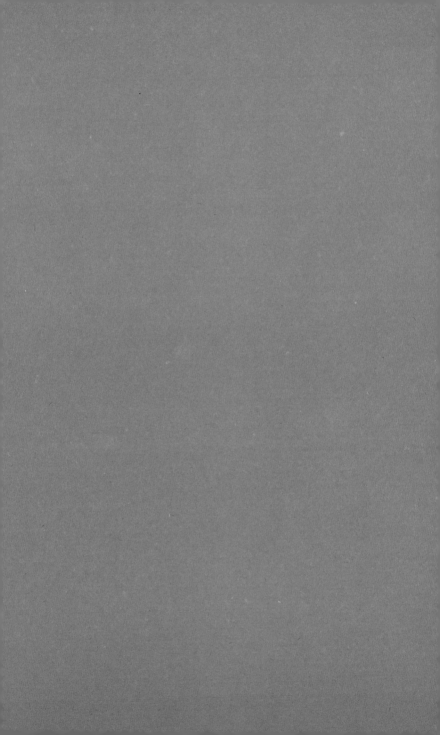

어떤 저녁 식탁

사람에게는 넉넉한 시간이 필요하지 않다. 다만 밀도 높은 시간이 필요하다. 밀도가 시간의 질을, 속도를, 길이를 결정한다. 적어도 나에게는 그렇다. 왜 이런 생각을 하고 있느냐면, 5개월 전의 저녁 식사를 지금까지 곱씹고 있어서다.

그날, 윌리엄스버그에서 저녁 식사가 이루어지게 된 배경은 이렇다.

몇 년 전 신간을 낸 한 작가를 인터뷰했다. 그는 서울에서 나고 자랐고, 20대에 뉴욕으로 가 지금의 삶을 구성했다. 그가 운영한다는 갤러리의 이름을 나는 늘 기억했다. 구글맵에 주소를 검색해 보았고, 홈페이지에도 곧잘 들어갔다. 뉴욕에 가면 그곳에 가야지. 언제부터 그런 생각을 한 건지 잊어버릴 무렵, 나는

우연찮게 뉴욕에 있었다.

별다른 계획은 없었다. 다만 그의 갤러리에 가지 않으면 여행이 시작되지 않을 것 같았다. 사우스슬로프에서 커피를 마신 뒤, 로어이스트사이드로 향했다. 맨해튼에서 유일하게 야만적인 면모가 남아 있던 곳. 한때 이 거리에는 중국인들이 운영하던 부엌용품 도매점이 가득했다고 한다. 거리가 아직 거칠때 낡은 빌딩 사이로 상징처럼 뉴뮤지엄이 생겼다. 요즘은 작은 갤러리들이 모여든다고 했다. 그런 동네 특유의 종잡을 수 없는 분위기가 있었다.

근처에 도착했지만, 어쩐지 바로 방문하기에는 좀 아쉬웠다. 뭐랄까, 정말 가고 싶었던 곳을 가기 전에 생기는 기대감을 즐기고 싶었다. 그래서 다른 갤러리도 가고, 카페에서 쉬고, 쇼핑도 하고… 그러다가 주소지를 찾아갔다. 입구에서 한참을 헤매다 건물에 들어섰다. 호수를 찾아 벨을 눌렀다. 곧이어 문이 열려 있으니 들어오라고 말하며 그가 걸어나왔다.

우리는 서로를 기억했다. 영어가 한국어로 변하고, 외마디 비명처럼 반가움의 인사가 오갔다. 정신을 차려보니 나와 친구는 갤러리 뒤편에 마련된 책상에 앉아, 한 시간 반이나 그와 이야기를 나누고 있었다. 심지어 그는 직접 검색해 가며 우리가 계

획한 로드트립 일정에 유의미한 목적지를 추가해 주었다.

"여행하면서 밥은 어떻게 먹어요?"

"숙소에서 요리할 환경이 안 되어서, 주로 사 먹어요."

"그럼 제대로 못 먹고 다니겠네. 뉴욕 떠나기 전에 우리 집에 올래요? 집밥이라도 괜찮다면."

약속한 날 시간에 맞춰 빌딩으로 갔다. 벨을 누르자 몸에 붙는 까만 민소매를 입고 볼드한 실버 주얼리를 한 그가 우리를 맞았다. 실내에 몸을 들여놓자 온기가 훅 끼쳤다. 부엌이 출처였다. 터프한 움직임이 그대로 남은 부엌은 셰프 혼자 예약제로 운영하는 작은 식당 같았다. 실내화로 갈아 신고 시선을 돌렸다. 층고가 높은 로프트. 언젠가 블로그에서 봤던, 갤러리일 거라고 짐작했던 장소였다.

그는 요리가 마무리되는 동안 편히 있으라고 말한 뒤 부엌으로 돌아갔다. 그러나 나는 그곳을 마음대로 보고 읽고 걸을 수 없었다. 마치 관람객이 마음대로 움직일 수 없도록 치밀하게 큐레이션한 전시에 온 듯했다. 군데군데 위치한 작품이 집의 동선을 만들었고 나는 조심스럽게 그걸 따라 움직였다. 토템처럼 자

리한 조각상, 가구와 협연을 하듯 리듬을 만드는 회화, 양털이 깔린 소파, 종이 몇 장이 부스스하게 올려진 스탠딩 책상, 반쯤 열린 문틈으로 보이는 침실, 선반 구조를 가리지 않을 만큼만 배열해 둔 미술에 관한 책들, 아름다움에 관한 책들.

집 안에는 그가 만들어놓은 질서가 견고하게 내려앉아 있었다. 덴마크 화가 빌헬름 하메르스회Vilhelm Hammershoi의 그림 속 집처럼, 뒤엎을 수도 없고 침범할 수 없는 무언가가 있었다. 다르게 말하면 그것은 오랜 시간 직접 매만진 공간에서만 발현하는 엄격하고도 아름다운, 또 냉정한 질서였다. 이런 질서에는 집 안의 온갖 것을 속속들이 알고 있다는 전제가 붙어 있다. 아침 7시와 오후 3시에 어떤 빛이 들어오는지, 화장실의 물때는 어떻게 지우는지, 무쇠 냄비에 언제 기름을 먹여야 하는지, 옷은 계절별로 어떻게 보관해야 하는지, 이런 사소함을 꿰고 있는 사람만이, 공간을 다스릴 수 있는 사람만이 가질 수 있는 것.

빌헬름 하메르스회는 평생에 걸쳐 그가 살던 코펜하겐 스트란가데 30번지와 브레드가데 25번지의 실내를 그렸다. 같은 자리의 풍경을 그린 작품이 수백 점이나 되지만, 무엇 하나 같지 않다. 그는 공간의 속살을 볼 수 있는 사람이었다. 물론 하메르스회는 어디까지나 관찰자의 입장에 선다. 다시 말해 그림 속의

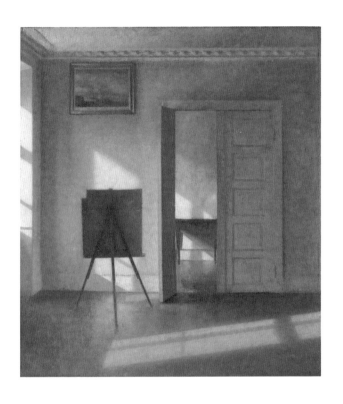

〈이젤이 있는 인테리어, 브레드가데 25번지〉, 1912, 빌헬름 하메르스회

공간을 발견하고 그릴 수는 있었겠지만 직접 꾸려낼 수는 없었다. 그러나 그림에 등장하는 아내 이다와 여동생 안나, 지금 부엌에서 불을 다루는 나의 친애하는 작가는 어디를 가도 이런 장소를 만들 수 있다. 실내의 여자들이 움직일 때 하메르스회의 공간이 숨을 죽이듯, 이 집도 그의 질서에 조용히 순응했다.

테이블에 앉아 와인을 몇 번 입에 머금고 나니, 솥에 지은 흰쌀밥과 고기 부침, 사골국 등이 순서대로 올려졌다. 여러 주제의 대화도 새 접시를 식탁에 올리는 것처럼 오갔다. 식생활에 대한 단상과 에세이 취향, 글쓰기에 있어 이성의 중요함, 미국인들이 총기 소지를 포기할 수 없는 근원적 두려움, 뉴멕시코 사막에서 꾼 악몽, 서구에서 한국의 예술을 꿰뚫는 미학을 지칭하는 단어가 없는 아쉬움까지. 대화는 이리 튀고 저리 튀며 규칙 없는 선을 만들었다. 그 집에 들어선 시간은 저녁 6시였는데, 새벽 2시 30분이 되어서야 우버를 불렀다. 우리는 지치지도 않았다.

그는 우리보다 20년 가까운 시간을 더 살았다. 그런데도 그가 묻고 내가 답변을 할 때면 내가 더 늙은 사람 같았다. 가르치려고 하는 태도도, "내가 겪어봐서 아는데" "우리 때는 말이야" 레퍼토리의 향연도 없었다. 무엇보다 체념이나 한탄이 없었다. 내

〈젊은 여인의 뒷모습이 있는 인테리어〉, 1904, 빌헬름 하메르스회

가 조금이라도 '선생님'을 대하듯 이야기하려고 하면 아주 가벼운 제스처로 그걸 거부했다. 다만 내게 배울 점이 있다면 무엇이든 배우고 싶어 했다. 그는 여전히 무엇이든 될 수 있었다. 과거의 인물과 논쟁을 벌일 수 있었고, 20년 어린 우리와도 대화할 수 있었고, 10년 뒤의 사람에게도 질문을 던질 수 있었다. 그날 우리가 시간을 잊어버린 것은 그가 이미 그렇게 살고 있기 때문일 것이다.

내가 그 식탁에서 배운 것은 어떤 종류의 풍요로움이었다. 많은 세계를 품어본 사람만이, 또 여성만이 가질 수 있는 것. 금전적인 부유함이 아니라 지적인 윤택함으로 빛나는 것. 그날 이후 좋아하는 사람들을 만날 때면 이 저녁 식사를 떠올린다. 온기와 냉기가 적절히 오가고, 단정한 음식과 와인이 오르고, 시간을 굽이굽이 접었다가 길게 늘어뜨릴 수 있는, 내가 아는 세계로 타인을 가두지 않고, 가본 적 없는 곳으로도 멀리멀리 데려가는 장면을 그린다. 언젠가는 그 식탁을 관장할 수 있는 사람으로 늙고 싶다는 소망도 슬쩍 올려두면서. 넘실거리지만 결코 넘치지 않는 이야기를, 대화의 스파크가 일어나는 순간을, 애정과 지식을, 아낌없이 나눌 수 있게 된다면 얼마나 좋을까.

어느 책에서 그는 번역할 때, 글을 쓸 때, 진짜 그 일을 즐길

때 자기 마음속에 어떤 정물 같은 게 생긴다고 했다. 그날 저녁,
그는 나에게 식탁을 그린 정물화 한 점을 준 것이나 다름없다.
나는 이 그림을 오래도록 볼 것이다.

어둠을 만지는 법

나는 종교가 없다. 나처럼 끈기 없는 사람이 종교를 가지기는 아무래도 어려울 것이다. 유년기의 나도 물론 끈기 없는 어린이였으므로, 종교가 있을 리 만무했다. 대신 호기심은 있어서 교회와 절, 성당 문턱을 이리저리 기웃거렸다.

그 역사는 이렇다. 할머니가 다니는 절에 혼자 찾아가 108배를 했고, 부모와 떨어진 아이들을 돌보던 개척교회로 몇 달간 봉사를 나갔다. '달란트'의 개념에 매혹되어 교회 학생회에 발을 들였고, '미사' '신부님' '고해성사' 등 내 세계에는 없는 단어를 말하는 친구가 부러워 혼자 세례명을 고심했다. 그러나 어디를 기웃거려도 구원의 흔적을 발견할 수는 없었다. 나는 곧 보이지 않는 것을 믿는 일을 포기했다.

오랜 시간이 지난 지금도 종교에 대한 궁금증은 여전하다. 왜 사람들은 기도를 하며 우는지, 어떻게 자신보다 더 큰 존재를 감각하는지, 그들이 말하는 구원이란 대체 무엇인지. 일부 과격한 사람들의 전도 행위를 제외하면, 신을 믿는 사람들의 모습은 대체로 아름다워 보였다.

종교적이라는 건 어떤 의미일까? 조각가 오귀스트 로댕은 종교가 "아직 설명된 적 없으며, 또한 설명하기 어려운, 이 세상의 정서"라고 표현했다. 그는 이 세상에 종교가 없다면 스스로 그것을 만들어낼 필요가 있다고까지 말했다. 철학자이자 소설가인 움베르트 에코는 한 인터뷰에서 이렇게 말했다. "인간은 종교적인 동물입니다. 그리고 인간 행동에 있어서 그렇게 두드러진 특징은 무시하거나 일축해 버릴 수 없지요."

기도의 몸짓은 종교마다 다르고 순서와 절차에도 차이가 있지만, 모두 몸을 숙이거나 둥글게 말거나 엎드리며 낮춘다는 점은 비슷하다. 그리고 눈을 감는다. 그 단순하고 연약한 깜빡임이 신에게 닿는 첫 번째 신호라도 되는 듯이. 어쩌면 종교의 핵심은 '보이지 않는 것'이 아니라 '눈을 감는 것'에 있는 게 아닐까. 모든 시야를 차단하고 깊이 내려가는 행위에. 이 세계의 문을 닫고 저 세계에 발을 딛는 순간에.

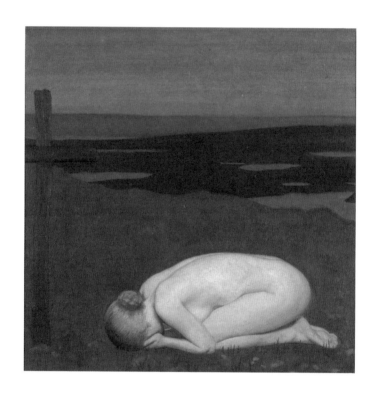

〈애도하는 젊은이〉, 1916, 조지 클라우슨

조지 클라우슨George Clausen이 그린 이 그림의 제목은〈애도하는 젊은이Youth Mourning〉이다. 검색해 보니〈울고 있는 젊은이〉로 번역하는 사람이 많다. 영어 사전에서 애도Mourning는 누군가 죽었을 때 보이는 'Great sadness'나 'Loud crying'이라고 정의한다. 두 가지 모두 석연치 않아서 정신분석 용어를 찾아봤다.

> 의미 있는 애정 대상을 상실한 후에 따라오는 마음의 평정을 회복하는 정신 과정. 애도는 주로 사랑하던 사람의 죽음(사별)과 관련된 것으로 알려져 있지만, 실은 모든 의미 있는 상실에 대한 정상적인 반응을 일컫는다.✦

모든 의미 있는 상실. 그렇다면 이 여자는 무엇을 상실한 걸까. 타인이 아니라 내면에서 일어난 상실 같아 보이는 건 왜일까.

굳은살이 하나도 없는 발이, 다 자라지 않아 불그스름한 살이, 무방비한 목덜미가 축축하고 황량한 땅에 웅크리고 있다. 허술하게 엮인 나무 십자가 앞에서 눈을 가린 채. 처음에는 여자가

✦ 《정신분석용어사전》, 미국정신분석학회 지음, 이재훈 옮김, 한국심리치료연구소, 2002.

울고 있다고 생각했다. 그런데 울음에 따라오기 마련인 헐떡임이나 숨 가쁜 움직임이 느껴지지 않았다. 시간이 지나자 십자가를 닻으로 삼아 자신의 상실 속으로 천천히 내려가는 한 인간이 보였다. 그는 자기만의 어둠을 느리고 고통스럽게 더듬어가고 있었다. 아무 보호막도 없이, 날 때와 같이 연약한 모습으로.

어떤 기도를 하든 종교를 가진 이들이 보통 사람들보다는 어둠을 만지는 시간이 길다는 것은 분명하다. 로댕이 스스로 종교를 만들어내야 한다고 말한 건 이런 맥락에서였을 것이다. 그래서 여자가 그리고 있는 둥근 몸은 인간이라는 동물이 만들 수 있는 가장 인간다운 모양처럼 보인다.

십자가, 불상, 성모마리아상 혹은 염주, 어떤 형태의 종교적 상징이든 결국 그것은 장치일 뿐이다. 장치에 불과해야만 한다. 그래야 상징이 오염되지 않을 수 있다. 그림 속 십자가처럼 평평하고 똑바르게 보이는 이 세계에서 마음껏 작은 존재가 되어도 좋다는 신호를 주고, 개인의 붕괴와 재건축을 지켜봐줄 수 있는 역할을 수행해 나가면 된다.

나는 이제 여자의 등을 만지고, 쓸어내리고, 위로하고 싶다는 오만한 생각을 버린다. 다만 그림을 계속 본다. 끈질기게 바라보며 여자를 기다린다. 눈을 뜨고 수면 위로 올라오기를 기도한

다. 일몰의 무정함을, 땅에서부터 피부로 스며드는 한기를 낱낱
이 느끼며 다시 이 세계를 걷기를 바란다.

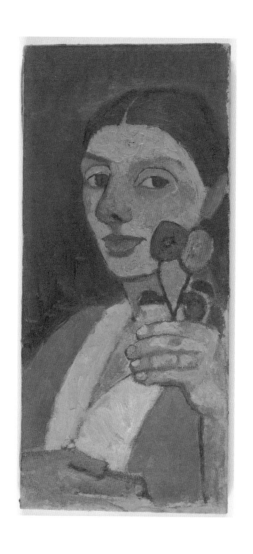

〈왼손에 두 송이 꽃을 든 자화상〉, 1907, 파울라 모더존베커

'들어 올림'에 관한 비밀

나는 식물보다는 꽃이 좋다. 같은 맥락에서 식물을 잘 키우는 사람보다는 꽃을 잘 꽂는 사람에게 끌린다. 전자가 만드는 사람이라면 후자는 바라보는 사람이다. 성장과 결실을 지켜보는 데에도 의미가 있지만 그보다 절정과 쇠락, 격정과 부패가 있는 쪽에 더 마음이 간다. 식물은 돌보는 사람이 노력하는 만큼 오래 볼 수 있지만, 자신의 역사를 절단당한 뒤 화병에 꽂힌 꽃에게 주어진 시간은 한정적이다.

"짧지만 화려한 축제". 유난히 꽃을 좋아했던 독일 화가 파울라 모더존베커Paula Modersohn-Becker는 자신의 운명을 예감이라도 한 듯 말했다. 파울라. 꽃봉오리가 피듯, 터트리고 울리는 이름. 그는 딸을 낳은 지 18일 만에 색전증으로 숨을 거뒀다. 서른한

살. 750여 점의 유화와 천여 점이 넘는 드로잉을 남긴 후였다.

> 내가 아는데, 나는 아주 오래 살지는 못할 것이다. 하지만 그렇
> 다고 슬픈가? 축제가 길다고 더 아름다운가? 내 삶은 하나의
> 축제, 짧지만 강렬한 축제이다. (중략) 그러니 내가 이 세상을
> 떠나기 전에 내 안에서 사랑이 한 번 피어나고 좋은 그림 세 점
> 을 그릴 수 있다면 나는 손에 꽃을 들고 머리에 꽃을 꽂고 기꺼
> 이 이 세상을 떠나겠다.♦

어린 시절부터 전통적인 미술교육을 받았던 파울라는 '잘 그
린' 그림이 무엇인지 알고 있었다. 오래전부터 서양미술에 나
체로 누운 여성을 그리는 전통이 있다는 것까지. 하지만 그것이
'좋은' 그림이라고 생각하지는 않았다. 그는 시대의 양식이나
전통에 부합하지 않기를 택했다. 파울라는 관능이 아니라 확신
을 담아 자신의 누드를 그린 최초의 여성 화가이기도 하다.

그의 작품에서 한 가지 더 눈에 띄는 건 인물, 특히 여성과 아
이들이 거의 웃지 않는다는 점이다. 누군가를 유혹하거나 무언

♦ 《짧지만 화려한 축제》, 라이너 슈탐 지음, 안미란 옮김, 솔, 101쪽, 2011.

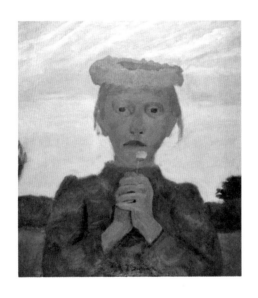

〈노란 화환을 쓴 소녀와 데이지〉, 1901, 파울라 모더존베커

가를 요구하지도 않는다. 홀로 생각에 잠겨 있거나 자신의 행위에 집중한다. 처음 마주한 파울라의 그림은 어딘가 불편하고 묘한 감정을 일으켰다. 그건 1902년에 태어난 여성 화가가 내 시선이 가진 편협함을 건드려서다. 백 년 후의 나는 그 사실을 깨닫고 부끄러워했다.

백 년 전의 화가에게 닿기 위해 애쓰다 발견한 것은 그림 속 인물에게서 반복되는 하나의 제스처였다. 한 송이의 꽃을 들어 올리는 구빈원의 노파, 고양이와 염소를 들어 올리는 소년과 소녀, 젖먹이 아이를 들어 올리는 여인⋯. 파울라의 그림 속 여인과 소녀들은 꽃과 아이와 동물을 '들어 올린다.'

우리는 손으로 무수히 많은 일을 한다. 종이에 살짝 베이기만 해도 생활은 삐걱거리기 일쑤다. 몸을 씻고, 도자기를 빚고, 대화하고, 밥을 짓고, 못을 박고⋯. 손이 하는 일은 대체로 목적이 있지만, 파울라의 그림 속 손은 유용성과 거리가 멀다. 무언가를 '들어 올리는' 행위는 언뜻 봉헌처럼 보인다. 그러나 이들이 들어 올리는 대상은 제물이 아니다. 더 높은 존재를 위해 바치지도 않을뿐더러, 그것으로 본인을 치장하지도 않기 때문이다. 꽃과 아이와 동물. 이들은 저마다의 몸으로 땅을 딛고 선, 우리와 같고 우리와 닮은 손이다.

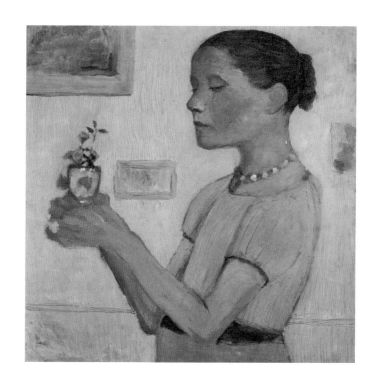

〈노란 꽃을 꽂은 유리잔을 든 소녀〉, 1902, 파울라 모더존베커

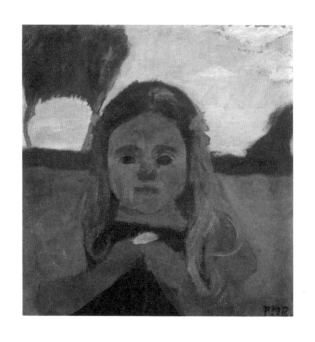

〈풍경 앞에서 꽃을 든 엘스베스〉, 1901, 파울라 모더존베커

작가 장 뤽 낭시는 "한 그림의 고유한 힘은 이 만지는 동작과 이 만짐을 얼마나 자기 방식으로 과감하게 다루느냐에 달려 있다"[✦]고 말했다. 파울라의 그림 속 인물은 자신과 대상이 조용하고 명확하게 '여기 있음'을 증명한다. 노파와 꽃, 엄마와 아이, 소녀와 고양이는 개별적으로 존재하며 위계 없이 서로의 곁에 있다. 마치 두 명의 초상화인 것처럼.

이 '들어 올림'의 제스처는 나중에 올 여자들을 위해 파울라가 숨겨둔 쪽지가 아니었을까? 나는 거기 적힌 비밀을 조심스럽게 들어 올렸다.

✦　《나를 만지지 마라》, 장 뤽 낭시 지음, 이만형·정과리 옮김, 문학과지성사, 63쪽, 2015.

홈 오브 라벤더 걸

라벤더 걸을 처음 만난 건 어느 겨울 경복궁에서였다. 한 건축가의 인터뷰 촬영을 위해 모인 자리였다. 그 애는 모자가 달린 하얀 털 잠바를 입고 있었다. 날이 추웠다. 코끝 손끝이 다 시렸다. 어색한 사이라는 걸 잊고 북슬북슬한 모자 뒤로 한 손을 쓱 집어넣었다. 그 애는 놀라서 눈을 흘기면서도 나를 구박하지는 않았다. 새파랬던 손에 조금씩 붉은 기가 돌았다. 그 애를 색으로 표현하면 딱 그 정도 색이 될 것 같았다. 푸르지도 붉지도 않고, 따뜻하지도 차갑지도 않은 라벤더.

당시 라벤더 걸은 가족과 함께 살고 있었다. 열일곱 살 때부터 기숙사에서 살았고 스무 살부터 자취를 했던 나는 20대 중반이 지나면서 가족과 사는 삶을 상상할 수가 없었다. 속으로 생

각했다. '가족이랑 살다니 (안 싸우나?) 대단하다. 서울에 (엄밀히 말하면 경기도였지만) 집 있어서 좋겠다.'

우리는 일을 하며 종종 만나는 사이가 되었다. 나중에는 일이 없어도 만나 커피도 마시고 와인도 마셨다. 몇 번은 동네 언덕 끝에 있던 나의 집에 그를 초대하기도 했다. 후에 라벤더 걸은 우리 집에 오는 길과 긴 책상에 대해, 나무가 우거져 있던 창밖과 고양이에 대해, 그 시간에 대해 근사한 문장을 남겨주었다. 영화 속 누군가의 집을 떠올렸지만, 다시 생각해 보니 그저 나의 집이었다고. 그 말이 맞았다. 그때 나의 집은 내 몸에 꼭 맞는 옷이었고 맘껏 뛰어다닐 수 있는 운동장이었다.

얼마 후 2년간 이어지던 장거리 연애에 마침표가 찍혔다. 나는 곧장 2인분의 생활 속으로 미끄러져갔다. 그래도 괜찮았다. 둘이라 느낄 수 있는 안락함 속에서 헤엄쳤다. 나는 그 풍요로움에 젖어 있었다. 혼자 있을 때면 집 안에 자연스럽게 자라나던 공허가 빈틈없이 메워졌다. 빈 곳을 바라보며 멍때리는 일이 줄었다. 혼자 영화관에 가고, 혼자 대충 차린 밥을 먹고, 혼자 위스키를 마시고, 혼자 산책하고, 혼자 여행하고, 혼자 자고. 혼자 무언가를 하거나 혼자 아무것도 하지 않는 일도 연례행사처럼

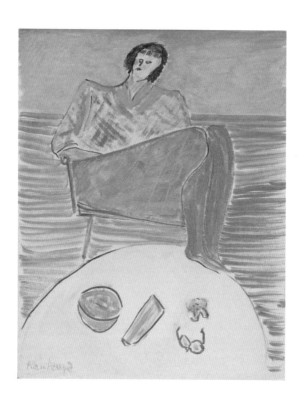

〈라벤더 소녀〉, 1963, 밀턴 에브리

드물어졌다. 종종 무언가 잘못되고 있다고 느꼈지만, 이따금 숨이 막혔지만, 그게 어디서 비롯된 건지 몰랐다. 깊이 상념에 빠지기에는 꽤 즐거운 날들이었다.

라벤더 걸도 20대 후반에 접어들었다. 그 애는 이십몇 년 만에 독립을 선언했다. 자신을 위해 구한 집은 가족과 살던 동네에서 대각선으로 끝과 끝을 이을 수 있는 서울 외곽에 있었다. 사선이네, 내가 말하자 전세가에 맞추다 보니 일면식도 없는 동네로 오게 됐다는 대답이 돌아왔다. 그 동네는 단박에 개성을 찾기 힘든 대학가 언덕이었다. 전국에 수천 개는 있을 것 같은 생김새의 신식 빌라가 좁은 골목을 메웠다. 너무나 평범해서, 아니 몰개성해서, 그 안에 각자 다른 삶이 깃들어 있다는 사실을 상상조차 못 할 정도였다. 라벤더 걸의 집으로 가는 길, 나는 그런 것을 조금 속상해했다.

라벤더 걸의 집은 콕 집어 설명하기 어려웠다. 빌라에 포함된 빌트인 옵션을 무심히 사용했고, 벽지나 바닥, 몰딩도 건드리지 않았다. 시트지를 붙이거나 페인트칠을 한 부분도 없었다. 다만 사람이 직접 쓰지 않는 한 그 기능을 판가름하기 어려운 가구, 예를 들어 책상과 의자, 침대와 침구에는 신경을 쓴 티가 났다. 책은 책장 대신 바닥에 가지런히 줄 세워 놓았다. 좋은 책들

이었다. 곳곳의 소품에는 취향이 묻어났다. 친구가 찍은 사진이 담긴 액자, 작은 라디오와 카세트테이프, 펭귄 모양 등, 창틀에 있던 인형, 이누이트가 쓸 법한 털 실내화, 돌고래 모양의 문진, 두툼한 머그, 옷걸이 한쪽에 가지런히 걸린 잠옷 몇 벌. 온기가 느껴지던 나무 탁자 위에는 정갈한 글씨가 쓰인 종이가 한 장 놓여 있었다. '깨끗하게 살되 살림에 집착하지 말자.' 그 말처럼 라벤더 걸의 집은 일부러 꾸미려는 티가 전혀 나지 않았다. 느슨하고 담담했다. 가질 수 있는 것과 없는 것을 열심히 고민한 사람의 집이었다. 나는 테이블에 앉아 그 애의 생활이 그리는 단정하고 경쾌한 선을 바라보았다. 이 집에 오면서 속상했던 내 마음이 초라하게 느껴졌다.

그날 라벤더 걸의 집에서 하루 신세를 졌다. 거기서 보낸 시간은 좀 묘했다. 알 듯 말 듯한 감정이 이어졌다. 그 기분은 현관문을 열 때부터 시작된 것이었다. 나는 여러 가지 말을 붙여보았다. 울컥했다. 이상했다. 허무했다. 부러웠다. 안도했다. 철렁했다. 어떤 말을 붙여도 마음이 말을 빠져나갔다. 나는 라벤더 걸의 싱글 침대에 누워 그 기분의 정체를 파악하려고 애썼다.

그 집은 너무나 혼자 사는 사람의 집이었다. 혼자 쌓은 고독의 농도가 느껴지는 집. 외롭고 쓸쓸하고 적막하고, 때로는 그

게 너무 좋은 집. 풍요와 빈곤을 딱 한 사람만큼만 끌어다 쓸 수 있는 집. 내가 지나오고 또 잃어버린 집. 그제야 그 애의 살림살이가 유독 예쁘게 느껴졌던 이유를 눈치챘다. 바디워시든, 칫솔이든, 발매트든, 고무장갑이든 오로지 나의 취향과 형편에 부합하는, 혹은 취향과 형편 사이에서 타협한 물건들이 주는 안전한 고독감. 내가 안정감과 맞바꾼 감정들이 거기 있었다.

혼자 산다는 건 내 모습에 윤곽선을 긋는 일이다. 어린 시절 종이 위에 손바닥을 올리고, 약간의 여백을 둔 후 손끝을 따라 선을 그을 때처럼. 경계를 정하고 지우면서 나를 닮은 어떤 형태를 만들어내는 경험이다. 라벤더 걸은 배경을 바꿀 수는 없어도 주변을 둘러싼 것으로 자신을, 자신과 닮은 무언가를 그릴 수 있었다.

오로지 나만을 백지에 대본 지 오래였다. 나는 새파란 외로움을 배경으로 두고 유유히 떠 있을 수 있을까. 그 위에 나를 대고 서툴더라도 밉지 않은 선을 그려낼 수 있을까.

혼자라는 감각이 필요할 때마다 나는 라벤더 걸을 떠올린다. 푸르지도 붉지도 않은, 따뜻하지도 차갑지도 않은, 설익은 과일 같았던 그 집을. 시퍼런 외로움을 기꺼이 배경으로 두는 그 애를.

1인용의 순간

3일 내내 집을 정리했다. 대청소였다. 청소를 빠릿빠릿하게 못 하는 나는 집을 한번 뒤집어 놓으면 수습에 애를 먹는다. 수 많은 물건을 쓰레기봉투와 기부용 박스에 넣었다. 생활할 때는 비좁게 느껴지는 집이지만 청소를 할 때면 여전히 넓다. 두 개의 방과 다용도실, 거실과 화장실을 관리하기엔 살림 능력이 부족하다. 고양이의 짐도 만만찮다. 말테한테 좋은 것만 주고 싶어서 항상 무리를 한다. 아무리 무리해서 사랑해도 탈 나지 않는 유일한 존재라서 그렇다.

어쩌다 나는 고향도 아닌 도시에서 살림이라고 부를 만한 것들을 지니게 된 걸까. 청소하는 내내 물건을 다 버리고 싶은 충동에 시달렸다. 철새처럼 살지 못할 것 같은 불안감이 엄습해

서, 안정감에 익숙해진 나 자신이 별로 재미없어서, 앞으로 영원히 혼자일 시간은 없을 것 같아서. 부양할 것을 많이도 만들었다며 한참 자책하다가 몇 해 전 브루클린에서 묵었던 숙소를 떠올렸다.

가정집 2층이었던 그곳은 7평 남짓한 크기였고, 현관이랄 게 따로 없어서 문을 열면 집 안이 한눈에 들어왔다. 두 칸짜리 부엌에는 바닥을 보이는 향신료 병이 가득했다. 식기에는 묵은 기름때가 군데군데 묻어 있었다. 색이 바랜 2인용 스웨이드 소파는 이곳을 스쳐 간 사람들의 엉덩이를 오래 받쳐준 모양새였고, 화장실에는 마치 구겨 넣은 듯한 커다란 욕조가 웅크리고 있었다. 두 사람이 묵기 위해 구했지만 그곳은 어쩐지 한 사람만을 위한 장소 같았다.

그 집을 또 어떻게 설명할 수 있을까. 상상에 애를 먹을 때 나는 루마니아 태생의 프랑스-이스라엘 화가 아비그도르 아리카 Avigdor Arikha의 그림을 본다. 직접 찍은 사진을 보는 건 어쩐지 판타지를 지우는 일 같아서 싫다.

그의 그림은 브루클린 그 집처럼 딱 1인용의 순간을 담고 있다. 수많은 사람 틈에서 정신없이 시간을 보내다가 비로소 타인의 눈이 사라진 곳에 도착한 '무언가'를. 정돈하지 않은 우산

〈무제〉, 연도 미상, 아비그도르 아리카

과 가방, 아무렇게나 벗은 구두, 비닐에 담긴 채소, 소파에 몸을 파묻은 여자. 대상은 대체로 좀 피로한 인상이다. 동시에 마음 껏 느슨할 수 있다는 안도감도 느껴진다. 화가는 자신을 지우고 '혼자인 것'들과 대화할 수 있는 사람이었던 걸까? 어느 날에는 그의 그림이 비좁게 느껴져 마음을 기대기 어렵다가도 또 어느 날에는 그의 그림만 한 안식처를 찾을 수 없다. 나 자신이 너무 지겨운 순간과 그저 나 하나뿐이라는 홀연함이 좋은 때가 번갈 아 찾아오는 것처럼.

어쨌든 나는 브루클린 그 집이 마음에 들었다. 윌리엄스버그 에서는 층고가 시원하게 뚫린 2층짜리 숙소에서 머물렀는데, 거기보다 더 좋았다. 청춘의 가난함과 외로움, 천박함이 볼썽사 납지 않았다. 제법 보듬고 싶기도 했다.

나는 종종 그 집을 떠올린다. 글이 잘 써지지 않을 때는 자주. 익숙한 도시에서 익숙한 얼굴들과 살다가, 어느 날 기내용 캐리 어 하나만 들고 그 집으로 들어서는 상상을 한다. 예기치 못한 비 때문에 산 싸구려 우산을 들고. 동네는 낯설고, 아는 사람은 한 명도 없다. 당연히 약속도 없고 의무도 없다. 계절은 겨울로 접어들고 있다. 집 안에 잠시 어색하게 앉아 시간을 보낸다. 그 러다 물을 끓이고, 찬장을 뒤져 언제부터 있었는지 모를 오래된

커피를 내린다. 이 빠진 부분을 피해 컵에 입술을 댄다. 노트북을 꺼내 시답잖은 글을 써 내린다. 이런 상상을 하면 마음이 편해진다.

원할 때 얻을 수 있는 고독은 사치스러운 것이다. 고독은 원래 사치스러운가? 아니, 고독이야말로 사치스러워야 하는가? 나는 뻔뻔하게도 세계의 어느 곳에 그런 집이 있었으면 좋겠다. 이름이 입에 잘 붙지 않는 동네에 그저 나만을 먹이고, 누이고, 마주할 공간이 있었으면 좋겠다. 꽤 오랫동안 선반 위에 장자크 상뻬의 책《사치와 평온과 쾌락》을 두고 살았는데 이제야 '아, 이런 게 진짜 사치인가?' 생각하는 밤이다.

투명해진다

　여기는 댈러스 미술관 'American Art-20th Century close' 전시실이다. 에드워드 호퍼의 그림 앞에 한 남자가 서 있다. 나는 그 남자에 대해 말해보려고 한다. 그 편이 호퍼에 대해 말하는 것보다 성공 확률이 높을 테니까.

　그는 일주일 전 대학을 졸업했다. 갓 생일을 지나 만 29세가 되었고, 어젯밤 텍사스에 도착했다. 그토록 지겨워하는 미국을 떠나기 전 긴 여행을 왔기 때문이다. 그는 두 줄짜리 비행기의 맨 끝자리에 몸을 구겨 넣은 채 피츠제럴드의 단편을 읽었다. 고된 비행의 여파였는지 한참을 미술관 카페에 앉아 쉬다가 겨우 발걸음을 뗐다. 그렇게 기획 전시는 보지도 않고 아무런 흥미도 없이 상설 전시관을 돌아다니다 돌연 그림 앞에 멈춰 선다.

그를 만난 건 2년 전 여름이다. 그는 체육관에서 운동을 마친 후 매일 과일을 사서 집에 돌아갔다. 단정하게 입고 꼿꼿하게 걷는 사람이 노란색, 때로는 검은색 비닐봉지에 멜론이나 참외를 아무렇게나 넣어 지하철로 사라지는 모습은 퍽 재미있었다. 어느 날 밤에는 서로 집으로 가는 방향을 틀어 공원 벤치에 앉았다. 그는 직접 만든 의자를, 나는 내가 쓴 글을 보여주었다. 우리는 그렇게 친구가 되었다.

이런저런 생각을 하며 뒷모습을 훔쳐보다 들켰다. 그가 내게 와서 말했다. "여기 전시실에 있는 다른 작품을 보다가 이 그림을 보면 느껴져. 호퍼는 정말 달라."

그의 말대로 전시실에 있는 그림을 돌아보았다. 작가는 모두 달랐지만 대상이나 구성, 색에서 비슷한 흐름을 감지할 수 있었다. 모두 큐레이터의 계획에 동감하듯 시대와 수평을 맞추고 있다. 호퍼는 거기에 일조하지 않는다. 다만 돌덩이 같은 침묵을 입에서부터 가슴까지 천천히 밀어 넣을 뿐이다. 가능한 한 모든 틈을 메우며.

유행하는 인간상이나 라이프스타일을 마음껏 채집하고 흉내 낼 수 있는 요즘에는 고유성이라는 말이 시대에 뒤떨어진 것처럼 느껴지곤 한다. 오히려 잘 솎아내고 엮는 능력이 인정받

〈등대 언덕〉, 1927, 에드워드 호퍼

는 추세다. 뻔한 레퍼런스를 조잡하게 섞어 만든 무언가를 보면 지성인이 된 것처럼 이 얘기 저 얘기를 꺼내놓을 수도 있다. "이 카페트는 꼭 피에르 보나르의 색을 연상시키네요. 탁자 위 정물은 모란디의 그림에서 튀어나온 것 같군요. 마티스의 구성처럼 과감한 선택입니다!"

나는 과연 어떤 그림으로 그려질 수 있을까? 박재현과 사이 트윔블리와 조르조 데 키리코가 섞인 무언가? 그런 건 아무래도 빈 캔버스보다 끔찍하겠다.

뉴욕에서 던컨 한나와 인터뷰를 하다가 에드워드 호퍼에 대한 이야기를 나눈 적이 있다. 그는 호퍼를 이렇게 묘사했다. "어떤 그림은 가끔 특정한 순간을 소유할 수 있습니다. 에드워드 호퍼처럼요. 슬픔, 외로움, 아름다움, 침묵, 낯섦. 미국을 그린 수많은 화가가 있지만 호퍼 같은 사람은 없었어요."

그가 먼저 다른 전시실로 향했다. 나는 남겨진 그림을 본다. 그리고 그를 생각한다. 그는 여태까지 만난 누구와도 닮지 않은 사람이다. 앞으로 그를 만날 수 없다면 나는 어떤 종류의 인간을 영영 잃어버린 기분이 들 거다. 그래서 단어와 단어를 붙여 그에 대한 특별한 묘사를 만들어 보려다 실패했다. 고유한 것

앞에서는 꼭 말을 잃어버리기 때문이다. 자기만의 슬픔, 자기만의 외로움, 자기만의 아름다움, 자기만의 침묵, 자기만의 낯섦. 그런 것들 앞에서 나는 투명해진다.

당신의 호수에 서서

다른 삶을 상상하는 것은 제 오랜 버릇입니다. 호텔 방에 실수로 걸어두고 온 옷처럼, 이미 제게 있었던 무언가를 복기하듯 말입니다. 그 장면은 이렇습니다. 어리지도 늙지도 않은 제가 호숫가에 서 있습니다. 입고 있던 옷을 훌훌 벗으며 물가로 걸어갑니다. 벗은 옷가지는 걸어가는 길에 표식처럼 남아 있습니다. 하지만 그것에는 어떤 힌트도 없습니다.

물가가 시야에 가까이 들어오기 시작하면 저는 달리기 시작합니다. 두 다리와 두 눈에는 망설임도 없고 두려움도 없습니다. 저는 물 속으로 뛰어듭니다. 풍덩 하는 소리가 호숫가에 메아리처럼 울려 퍼집니다. 그 소리가 잦아들 때쯤 물 위로 고개를 내밉니다. 그곳은 뛰어든 자리에서 꽤나 먼 곳입니다. 저는

뛰어내린 곳을 잠시 바라보다 떠나온 곳의 반대편으로 헤엄을 칩니다.

누군가는 이 단순한 장면이 무엇이냐고 물을 수도 있겠지요. 하지만 이 장면은 그 자체로 어떤 종류의 삶을 암시하고 있어요. 당신은 알고 계시죠. 단 한 장면으로 설명되는 모든 것을요. 어떤 삶을 설명하기 위해 사실은 많은 것이 필요하지 않다는 걸요. 저는 왜 자꾸 이런 장면을 떠올리는 것일까요?

고백하자면 저는 물을 무서워합니다. 당연히 수영도 할 줄 모르고요. 바다를 보려면 차로 몇 시간을 가야 하는 분지에서 자랐지요. 아이러니하게도 그런 제 세계를 이루는 단어, 제가 포획하고 싶은 단어는 대부분 물과 이어져 있습니다. 물론 제게도 익숙한 물가가 있지요. 그것은 우물이고, 저수지이고, 호수입니다. 물이 고이는 곳이요.

저는 영화 〈그랑블루〉에 나오는 빼빼 마른 소년들처럼 바다 멀리 뛰어들고 싶었어요. 콧등으로, 겨드랑이로, 발가락으로 그 세계를 느끼고 낱낱이 핥으며 헤쳐나가고 싶었습니다. 짜고 비린 맛과 미끄러지듯 변하는 수온을 느끼면서요. 지금까지의 제 모습은 영락없이 조르주 쇠라^{Georges Seurat}의 〈아스니에르에서의 물놀이^{Bathers at Asnières}〉 가운데 그려진 소년과 같았지요. 호숫가

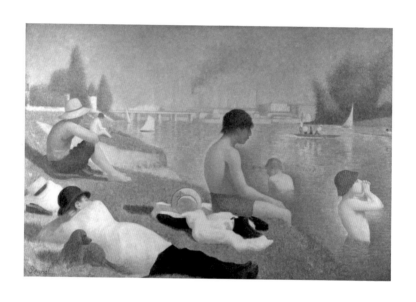

〈아스니에르에서의 물놀이〉, 1884, 조르주 쇠라

에 앉아 발만 물속에 담그고 찰박거리는 아이. 저는 언제나 세상의 주변부를 빙빙 돌고 있다고 느꼈습니다. 왜냐하면 저는 제 삶으로 뛰어든 적이 없으니까요. 발바닥에 닻이 걸린 듯한 그 감정을 어떻게 설명해야 할까요.

저 자신조차 제 삶의 관찰자일 뿐이라는 생각이 들 때마다, 새로운 물가를 찾아다녔습니다. 뛰어들지는 못해도, 알고는 싶었으니까요. 아름다운 풍경을 수집해 하나둘 주머니에 넣어와도 뒤돌아 혼자 걸을 때면 그 풍경의 일원이 될 수 없다는 생각 때문에 괴로웠어요. 어떻게 하면 그 안에 들어갈 수 있지, 낱낱이 맛볼 수 있지. 저는 몰랐어요. 알지 못했어요.

그런 제가 어쩌다 당신의 호수에 닿게 된 것일까요.

이곳은 당신의 복원된 그림*을 기념하는 역사적인 전시회입니다. 전시 첫 날이라 사람들로 북적여요. 그리 크지 않은 공간이 달뜬 흥분으로 메워지고 있습니다. 불편하지는 않아요. 되려 기분 좋게 온도가 올라가는 느낌입니다. 이 분위기도 당신의 작은 그림이 가진 고유의 정적을 이기기는 어려우니까요. 저는 사람들 틈에서 앞으로 갔다, 뒤로 갔다 자리를 옮기며 당신의 그림 앞에 혼자 서 있을 수 있는 차례를 기다립니다. 미술관에서 구성해 놓은 동선을 따라 사람들이 움직이면, 그리하여 그 동선

을 비껴간 제가 당신의 그림 앞에 혼자 남으면, 그곳은 어떤 장소가 되었습니다. 저만이 느끼는 감정은 아니겠지요. 당신의 그림 앞에 섰던 사람들의 표정은 모두 정적과 고요, 신성함과 온화함으로 이루어진 진공의 방에 머물다 온 듯 보였으니까요. 욕심을 냈어요. 수신인이 오로지 저 하나뿐인, 그런 편지를 받고 싶었습니다. 당신의 그림 속 여인들처럼요. 저는 전시실을 떠나지 못하고 걷고 또 걸었습니다.

당신은 일 년에 두 작품 혹은 세 작품만을 그렸습니다. 그림을 그리는 데 섬세한 공을 쏟았기 때문에 시간이 오래 걸렸죠. 30대 후반까지는 넉넉한 삶을 유지할 수 있었지만, 생활고에 시달리다 마흔셋에 생을 마감했고, 아내는 빚을 갚기 위해 당신의

◆　〈열린 창문 앞에서 편지를 읽는 여인Girl Reading a Letter at an Open Window〉, 1657-1659, 요하네스 페르메이르. 복원 전 이 그림의 벽면은 비어 있었고, 기존 학계는 이를 여인의 심경을 강조하는 심리적 배경으로 해석했다. 1979년 엑스레이 사진을 통해 벽의 물감층 밑에 숨은 아기 천사상이 발견되었고, 각국 회화보존과학 전문가들의 논의 끝에 2017년 복원을 시작했다. 이들은 페르메이르가 의도적으로 천사상을 지웠을 거라 예상했지만 복원 과정에서 화가가 작품을 완성한 뒤인 17세기 말이나 18세기 초 다른 이가 덧칠한 사실이 드러났다. 2021년 9월 10일, 독일 드레스덴 츠빙거 궁전 전시장(국립 드레스덴미술관 알테마이스터회화관)에서 이 그림의 복원을 기념하는 전시가 열렸다.

〈편지를 읽는 여인〉, 1663, 요하네스 페르메이르

그림을 모두 경매에 내놓아야 했습니다. 그 후 당신의 그림은 세상에 뿔뿔이 흩어졌습니다. 유명세가 찾아오지 않은 동안 당신의 작품은 다른 화가의 것으로 둔갑하기도 했고, 몇몇 작품은 도난당해 영영 알 수 없는 곳으로 사라졌고, 불에 타기도 했고, 누군가 덧칠해 원래의 모습을 알아볼 수 없게 되기도 했죠. 이제 세상에는 35점 혹은 37점으로 추정되는 그림만이 남아 있습니다.

저는 지금 살아남은 한 작품 앞에 서 있어요. 〈편지를 읽는 여인〉입니다. 이 그림을 마주할 때면 늘 숨을 멎게 되었어요. 무의식적으로 멎게 되는 게 아니라, 의식적으로 그림 안으로 들어가기 위해, 더 잘 바라보기 위해서요. 숨이라도 잘못 내뱉으면 날아가 버릴 것 같은 순간이어서요.

이 그림은 함께 걸려 있던 작품들과는 다른 섬세함으로 그려졌습니다. 그림 자체의 밀도가 높지는 않지만 더 조심스럽지요. 여인은 과거를 읽고 있습니다. 편지 속에 쓰인 날들은 여인의 현재로 밀려들어 옵니다. 저는 이 그림이 아주 느린 속도로 푸르게 물들어가는 것처럼 보여요.

신기하게도 제가 당신의 그림 앞에서 떠올린 사람은 두 여인이었습니다. 그림 속의 여인도 아니고, 그림 속의 여인에게 투

영한 제 자신도 아니고, 그림을 그린 당신도 아니에요.

한 사람은 미국의 시인이자 소설가, 예술비평가인 시리 허스트베트입니다. 그는 당신의 작품 〈진주 목걸이를 한 여인^{Woman} with a Pearl Necklace〉을 수태고지*로 해석한 사람이기도 하지요. 그 눈부신 글을 저는 수도 없이 읽었어요. 그가 당신의 작품에 앉아 있었을 긴 시간을, 빛의 방울과 천 뭉치의 어두침침한 주름을 헤아렸을 모습을 상상하면서요.

다른 한 여인은 대가 없이 저를 지켜봐주는 친구입니다. 그는 무언가를 이해하기 위해, 기어이 감싸 안기 위해 오랜 시간을 들여다보고 질문을 고르는 사람이죠. 글에 저 자신을 내던질 수 없을 것 같을 때마다 그는 물어왔어요. 마음이 기쁘게 출렁이는 곳이 어딘지, 무엇이 발목을 잡는지, 주저하는 마음 안에 어떤 두려움이 있는지. 그는 질문을 던지는 일로 제게 씨앗 같은 용기를 주었어요.

✦ 　수태고지는 '알리다'라는 뜻의 라틴어 동사 아눈티아레^{Annuntiare}에서 유래한 고유명사로, 《신약성서》에서 마리아가 성령에 의해 예수를 잉태했음을 천사 가브리엘이 마리아에게 알려준 일을 가리킨다. 수태고지는 그리스도교가 정착한 5세기 이래 서구미술의 주요한 주제로 다루어져 왔다.

우연히 보게 된 그림, 책 속의 문장, 누군가가 건넨 한마디. 그것들이 곧바로 제 삶에 뿌리내리지는 못합니다. 그러다가 생각지도 못한 어느 날 기다렸다는 듯, 말간 얼굴을 하고 찾아오지요.

저는 늘 극적인 것을 꿈꿔왔어요. 섬광처럼 번쩍이며 삶을 뒤흔들고 재배치하는 그런 일이요. 그런 제가 당신의 그림을 보면서, 두 여인을 떠올리면서, 의문을 품고 있어요. 어쩌면 사람을 변하고 물들이게 하는 것은 삶의 주변부에 조용히 쌓이는 순간일까요.

수신인이 오로지 나인 편지를 바라며 초조하게 전시실을 오가던 저는 그제야 마음을 놓을 수 있었습니다. 그리고 생각했어요. 편지를 기다리는 사람이 아니라 편지를 쓰는 사람이 되겠다고요.

당신 아버지의 이름은 포스Pos였고, 어느 날 그 성을 페르메이르Vermeer로 바꾸었죠. 메이르meer는 호수라는 뜻으로, 곧 페르메이르는 호수에서라는 뜻이 되지요. 델프트에서 평생을 지낸 당신이 남긴 것들이 이 호수에 모여 있어요.

저는 몇백 년이 지나 이곳에 닿았습니다. 당신의 호수에는 뛰어들 수 없어요. 이곳에서는 상상하던 그 '다른 삶'의 주인이 될 수 없을지도 모릅니다. 그저 당신이 몇백 년 전에 던진 돌이 만

든 파문을 바라보고 있어요. 조용히 그것을 눈으로 좇아요. 호숫가에는 저와 비슷한 이들이 보여요. 기다리고, 응시하고, 발견하고, 받아들이고, 변화하는 사람들이요. 어떤 사람들이 오래 바라본 것들은 그들의 눈에 맺히게 돼요. 그들은 자신이 바라보던 것과 꼭 닮은 시선을 타인에게 나눠줍니다. 저는 이제 당신의 호수에서 시선을 돌려 무언가를 오랫동안 응시한 사람들의 눈, 그 깊은 호수를 바라봐요. 처음으로 풍경의 일원이 되었다고 느끼면서요. 저는 그곳을 영원히, 영원히 걷고 싶습니다.

그림 목록

작가의 말
씨 내려간다는 것

안락의자에 앉아 글을 쓰는 여인(Dame im Sessel)
1929, 가브리엘레 뮌터(Gabriele Münter, 독일, 1877~1962),
61.5×46.2cm, 직물에 그림, ⓒ VG Bild-Kunst, Bonn 2018

1장 유년
새파랗게 어렸던, 덜 익은 사람

창가의 소녀(The Girl by the Window)
1893, 에드바르 뭉크(Edvard Munch, 노르웨이, 1863~1944),
96.5×65.4cm, 캔버스에 오일, ⓒ Edvard Munch/ Searle Family
Trust and Goldabelle McComb Finn endowments; Charles
H. and Mary F.S. Worcester Collection

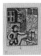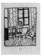

《Mitsou: 발튀스의 40가지 이미지Mitsou: Forty Images by
Balthus》 드로잉집 속 이미지
1984, 발튀스(Balthus, Balthazar Klossowski, 프랑스, 1908~ 2001),
ⓒ 1984 by The Metropolitan Museum of Art, New York

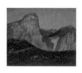

여름철(Summertime)

1935, 발티스(Balthus, Balthazar Klossowski, 프랑스, 1908~2001),
60×73cm, 캔버스에 오일. © The Metropolitan Museum of
Art. Image source: Art Resource, NY / Purchase, Gift of
Himan Brown, by exchange, 1996 (1996.176) /
The Metropolitan Museum of Art/New York, NY/USA 소장

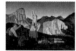

산(The Mountain)

1936~1937, 발티스(Balthus, Balthazar Klossowski, 프랑스, 1908~
2001),
248.9×365.8cm, 캔버스에 오일, Photo © The Metropolitan
Museum of Art. Image source: Art Resource, NY / Purchase,
Gifts of Mr. and
Mrs. Nate B. Spingold and Nathan Cummings, Rogers Fund
and The Alfred N. Punnett Endowment Fund, by exchange,
and Harris Brisbane Dick Fund, 1982 (1982.530)/
The Metropolitan Museum of Art/New York, NY/USA 소장

자고 있는 애너벨(Annabel Sleeping)

1987~1988, 루시안 프로이드(Lucian Freud, 영국, 1922~2011),
56×38.8cm, 캔버스에 오일. © The Lucian Freud Archive. All
Rights Reserved 2022 /Bridgeman Images

유년기의 직조(The Loom of Youth)

2011, 던컨 한나(Hannah, Duncan, 미국, 1952~2022),
122×152cm, 캔버스에 오일. © Duncan Hannah. All rights
reserved 2022 / Bridgeman Images

발레시아 해변의 아이들(Children in the Sea, Valencia beach)

1908, 호아킨 소로야 이 바스티다(Joaquín Sorolla y Bastida, 스페
인, 1863~1923),
81×106cm, 캔버스에 오일. © Joaquín Sorolla y Bastida

쇤베르크 가족(Schonberg Family)

1908, 리하르트 게르스틀(Richard Gerstl, 오스트리아, 1883~1908),

109.7×88.8cm, 캔버스에 오일, ⓒ Richard Gerstl

2장 여름
모든 것이 푸르게 물들어가는 계절

무제(Untitled)

1970, 루치타 우르타도(Luchita Hurtado, 미국, 1920~2020),

크기, 매체 미상, ⓒ Luchita Hurtado / Photo: Jeff McLane /

Hauser & Wirth

열린 창문(The Open Window)

1921, 피에르 보나르(Pierre Bonnard, 프랑스, 1867~1947),

118.1×95.9cm, 캔버스에 오일, ⓒ Phillips Collection /

Acquired 1930 / Bridgeman Images/ Acquired 1930; ⓒ 2022

Artists Rights Society (ARS), New York / ADAGP, Paris/ The

Phillips Collection, Washington, D.C., USA 소장

전원의 다이닝룸(Dining Room in the Country)

1913, 피에르 보나르(Pierre Bonnard, 프랑스, 1867~1947),

164.4×205.7cm, 캔버스에 오일, ⓒ Minneapolis Institute of

Arts/ The John R. Van Derlip Fund / Bridgeman Images/

Minneapolis Institute of Arts, MN, USA 소장

세면대 위의 거울(Mirror on the Wash Stand)

1908, 피에르 보나르(Pierre Bonnard, 프랑스, 1867~1947),

120×97cm, 캔버스에 오일, Photo ⓒ Fine Art Images /

Bridgeman Images/ Pushkin Museum, Moscow, Russia 소장

욕조 속의 누드(Nude in the Bath)
1925, 피에르 보나르(Pierre Bonnard, 프랑스, 1867~1947),
103×64cm, 캔버스에 오일, Photo © Bridgeman Images/
Private Collection

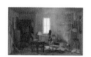

문제아(Problem Child)
2018, 에이미 베넷(Amy Bennett, 미국, 1977~),
7×11.43cm, © Amy Bennett (Courtesy of the Artist, Amy
Bennett, and Miles McEnery Gallery, USA)

육지에서(On Dry Land)
2008, 에이미 베넷(Amy Bennett, 미국, 1977~),
35.56×45.72cm, © Amy Bennett (courtesy of the artist, Amy
Bennett, and Richard Heller Gallery, USA.)

파티오에서 VIII(In the Patio VIII)
1950, 조지아 오키프(Georgia O'keeffe, 미국, 1887~1986),
26×20inches, 캔버스에 오일, © Georgia O'Keeffe Museum /
SACK, Seoul, 2022

조지아 오키프(Georgia O'Keeffe)
1920, 알프레드 스티글리츠(Alfred Stieglitz, 미국 1864~1945),
크기 없음, 젤라틴 실버 프린트, Georgia O'Keeffe Museum 소장

태아처럼 웅크린 여인(Femme fœtale)
1984, 피에르 본콤팽(Pierre Boncompain, 프랑스, 1938~),
크기 미상, 종이에 파스텔, © Pierre Boncompain / ADAGP,
Paris - SACK, Seoul, 2022

낮(The Day)

1900, 페르디난드 호들러(Ferdinand Hodler, 스위스, 1853~1918),
캔버스에 오일, 160×352cm, Museum of Fine Arts Berne 소장

밤(The Night)

1900, 페르디난드 호들러(Ferdinand Hodler, 스위스, 1853~1918),
캔버스에 오일, 116.5×299cm, Kunstmuseum Bern by Kanton
Bern 소장

선택받은 자(The Chosen One)

1903, 페르디난드 호들러(Ferdinand Hodler, 스위스, 1953~1918),
캔버스에 오일, 222×289cm, Osthaus Museum Hagen 소장

이모션(Emotion)

1909, 페르디난드 호들러(Ferdinand Hodler, 스위스, 1953~1918),
캔버스에 오일, 121×176cm

영원을 향한 응시(View to Infinity)

1914~1916, 페르디난드 호들러(Ferdinand Hodler, 스위스,
1953~1918), 캔버스에 오일, 130.5×267.5 cm Photo ⓒ Fine Art
Images / Bridgeman Images, Private Collection 소장

3장 우울
사람의 몸이 파랗게 변하는 순간
죽음, 병, 멍, 그리고 우울

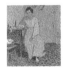
테이블에 앉은 안나 아미에(Anna Amiet, Seating at the Table)
1906, 퀴노 아미에(Cuno Amiet, 스위스, 1868~1961),
92.5×99.5cm, 캔버스에 오일, D. Thalmann, Aarau,
Switzerland

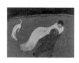

해변(Beach)

2019, 산야 칸타로브스키(Sanya Kantarovsky, 러시아, 1982~),

200.7×281.9cm, 캔버스에 오일과 물감, ⓒ Sanya Kantarovsky

/ Luhring Augustine

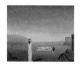

여인과 돌(Femmes et pierres(Women and Stones))

1934, 폴 델보(Paul Delvaux, 벨기에, 1897~1994),

80.5×100.5cm, 캔버스에 오일, bpk, Berlin, ⓒ Foundation

Paul Delvaux, Sint-Idesbald - SABAM Belgium / SACK 2022

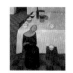

기다림(L'attesa)

1918~1919, 펠리체 카소라티(Felice Casorati, 이탈리아, 1883~

1963),

137×127cm, 캔버스에 템페라, Private Collection 소장

ⓒ Felice Casorati / Mondadori Portfolio / Walter Mori

그릇(The bowls)

1919, 펠리체 카소라티(Felice Casorati, 이탈리아, 1883~1963),

50×66.5cm, 캔버스에 템페라, Private Collection 소장

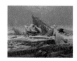

북극해(The Sea of Ice)

1823~1824, 카스파르 다비드 프리드리히(Caspar David Friedrich,

독일, 1774~1840),

96.7×126.9cm, 캔버스에 오일, ⓒ Hamburger Kunsthalle /

bpk Foto: Elke Walford, Hamburger Kunsthalle Hamburg,

Germany 소장

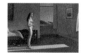

빛 속의 여인(A Woman in the Sun)

1961, 에드워드 호퍼(Edward Hopper, 미국, 1882~1967),

101.9×152.9cm, 린넨에 오일, ⓒ 2022 Heirs of Josephine

Hopper / Licensed by ARS, NY - SACK, Seoul

4장 고독
비밀과 은둔과 침잠의 색

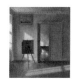

이젤이 있는 인테리어, 브레드가데 25번지(Interior with an Easel, Bredgade 25)

1912, 빌헬름 하메르스회(Vilhelm Hammershøi, 덴마크, 1864~1916),

78.7×70.5cm, 캔버스에 오일, The J. Paul Getty Museum, LA 소장

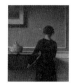

젊은 여인의 뒷모습이 있는 인테리어(Interior with Young Woman from Behind)

1904, 빌헬름 하메르스회(Vilhelm Hammershøi, 덴마크, 1864~1916),

60.5×50.5cm, 캔버스에 오일

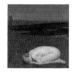

애도하는 젊은이(Youth Mourning)

1916, 조지 클라우슨(George Clausen, 영국, 1852~1944),

91.4×91.4cm, 캔버스에 오일, Imperial War Museums, London 소장

왼손에 두 송이 꽃을 든 자화상(Self-Portrait with Two Flowers in Her Raised Left Hand)

1907, 파울라 모더존베커(Paula Modersohn-Becker, 독일, 1876~1907),

55.2×24.8cm, 캔버스에 오일, © Jointly owned by The Museum of Modern Art, New York, Gift of Debra and Leon/ Black, and Neue Galerie New York, Gift of Jo Carole and Ronald S. Lauder. onservation was made possible by the Bank of America Art Conservation Project

노란 화환을 쓴 소녀와 데이지(Girl with Yellow Wreath and Daisy)
1901, 파울라 모더존베커(Paula Modersohn-Becker, 독일, 1876~
1907),
크기, 매체 미상 © Private Collection, Courtesy Kallir Research
Institute, New York

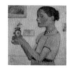

노란 꽃을 꽂은 유리잔을 든 소녀(Young Girl with Yellow Flowers
in the Glass)
1902, 파울라 모더존 베커(Paula Modersohn-Becker, 독일,
1876~1907),
52×53cm, 나무판지에 오일, Museum Folkwang, Essen,
Germany 소장

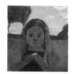

풍경 앞에서 꽃을 든 엘스베스(Bust of Elsbeth with a Flower in Her
Hands in Front of a Landscape)
1901, 파울라 모더존베커(Paula Modersohn-Becker, 독일, 1876~
1907),
49×47.5cm, 종이에 오일

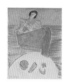

라벤더 소녀(Lavender Girl)
1963, 밀턴 에브리(Milton Avery, 미국, 1885~1965),
76.2×61cm, 캔버스에 오일, © Milton Avery Trust / ARS, New
York - SACK, Seoul, 2022

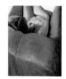

무제(Untitled)
연도 미상, 아비그도르 아리카(Avigdor Arikha, 루마니아, 1929~
2010),
크기, 매체 미상, © Avigdor Arikha / DACS, London - SACK,
Seoul, 2022

등대 언덕(Lighthouse Hill)

1927, 에드워드 호퍼(Edward Hopper, 미국, 1882~1967),

102.24×73.82cm, 캔버스에 오일, ⓒ 2022 Heirs of Josephine

Hopper / Licensed by ARS, NY‑SACK, Seoul

아스니에르에서의 물놀이(Bathers at Asnières)

1884, 조르주 쇠라(Georges Seurat, 프랑스, 1859~1891),

201×300cm, 캔버스에 오일, National Gallery 소장

편지를 읽는 여인(Woman Reading a Letter)

1663, 요하네스 페르메이르(Johannes Vermeer, 네덜란드, 1632~

1675),

46.5×39cm, 캔버스에 오일, On loan from the City of

Amsterdam(A. van der Hoop Bequest)

여름의 피부

첫판 1쇄 펴낸날 2022년 7월 27일

지은이 이현아
발행인 김혜경
편집인 김수진
책임편집 김단희
편집기획 김교석 조한나 유승연 김유진 임지원 곽세라 전하연
디자인 한승연 성윤정
경영지원국 안정숙
마케팅 문창운 백윤진 박희원
회계 임옥희 양여진 김주연

펴낸곳 (주)도서출판 푸른숲
출판등록 2003년 12월 17일 제2003-000032호
주소 경기도 파주시 심학산로 10(서패동) 3층. 우편번호 10881
전화 031)955-9005(마케팅부), 031)955-9010(편집부)
팩스 031)955-9015(마케팅부), 031)955-9017(편집부)
홈페이지 www.prunsoop.co.kr
페이스북 www.facebook.com/prunsoop **인스타그램** @prunsoop

ⓒ 푸른숲, 2022
ISBN 979-11-5675-970-6 (03600)